高校转型发展系列教材

装饰与图案

刘洋 马可欣 编著

清华大学出版社
北京

内 容 简 介

学习"装饰与图案"课程是培养学生图案设计和图形表现力的有效方法之一，这门课程也是视觉艺术和造型艺术设计的基础。本书分为基础理论篇、学习实践篇、技法拓展篇三个部分。第一部分介绍了装饰与图案的基础理论；第二部分介绍了装饰图案在现代设计中的应用、装饰图案与传统工艺设计的关系以及植物、风景、人物、动物的写生与变化，进行图案创作的综合实训；第三部分介绍了装饰图案的表现技法、风格表现及中西方设计赏析，以拓展学生的视野，达到扩充、完善学生知识结构的目的。本书是课程内容革新及体系结构优化的成果，将装饰与图案两门相关的美术设计基础课程合二为一，衔接基础与应用，侧重实践训练，整合二维和三维，在新时期教学改革的宏观背景下，更能体现合理性和科学性。

本书不仅适合作为艺术设计专业学生的教材，也可供艺术设计爱好者和相关专业教师阅读参考。

本书封面贴有清华大学出版社防伪标签，无标签者不得销售。
版权所有，侵权必究。举报：010-62782989，beiqinquan@tup.tsinghua.edu.cn。

图书在版编目(CIP)数据

装饰与图案 / 刘洋，马可欣 编著. —北京：清华大学出版社，2018（2024.1重印）
（高校转型发展系列教材）
ISBN 978-7-302-50429-0

Ⅰ. ①装… Ⅱ. ①刘… ②马… Ⅲ. ①装饰图案—图案设计—高等学校—教材 Ⅳ. ①J525

中国版本图书馆CIP数据核字(2018)第123081号

责任编辑：	施　猛
封面设计：	常雪影
版式设计：	方加青
责任校对：	牛艳敏
责任印制：	杨　艳

出版发行：清华大学出版社
网　　址：https://www.tup.com.cn, https://www.wqxuetang.com
地　　址：北京清华大学学研大厦A座　　　邮　　编：100084
社 总 机：010-83470000　　　邮　　购：010-62786544
投稿与读者服务：010-62776969, c-service@tup.tsinghua.edu.cn
质 量 反 馈：010-62772015, zhiliang@tup.tsinghua.edu.cn
印 装 者：三河市龙大印装有限公司
经　　销：全国新华书店
开　　本：185mm×260mm　　　印　　张：13.25　　　字　　数：326千字
版　　次：2018年8月第1版　　　印　　次：2024年1月第7次印刷
定　　价：45.00元

产品编号：074463-01

高校转型发展系列教材 编委会

主 任 委 员： 李继安　李　峰

副主任委员： 王淑梅

委　　　员：

马德顺	王　焱	王小军	王建明	王海义	孙丽娜
李　娟	李长智	李庆杨	陈兴林	范立南	赵柏东
侯　彤	姜乃力	姜俊和	高小珺	董　海	解　勇

序 言

装饰与图案设计是美术专业的一门重要的基础必修课。装饰与图案艺术在中国乃至世界都有着悠久的历史和辉煌的成就，是人类生活中原始本能的再现，是人类有目的的社会性创造活动，属于人类社会的物质文化活动。图案艺术体现在人类生活的方方面面，是人类物质文明生活的重要组成部分。

几千年来，世界各国在不同的历史时期创造了极具不同时代特色的图案艺术，其风格各异、变化多端，充分显示了创造者的聪明才智及不同的风俗民情。图案艺术为我们留下了丰富的视觉形态，极大地丰富了本土文化，同时也是激发现代图形设计的创作灵感。传统图案艺术代表经典艺术符号，以其博大精深的内涵为现代设计提供传统文化的滋养；传统图案与现代图形的有机结合，更使图案艺术焕发出巨大的生命力。

在教学实践中，一方面，我们对装饰图案设计的原理、本质、方法等图案基础部分进行科学论证与翔实讲解；另一方面，对企业形象设计、平面广告设计、视觉符号设计、建筑外观设计、室内设计、服装设计等不同领域的图案应用进行系统的实践与研究。从实际出发，精讲精练，实行项目教学方式，引导学生了解和研究传统图案艺术，继承其精华，借鉴和吸收国内外优秀图案的构成形式和装饰手法，进一步结合新技术、新材料进行图案艺术的设计。我们的目标是设计者不仅要提升自身的修养和图案创作水平，还要设计出富有时代气息的优秀作品。

本书的编写立足于专业人才培养，突出美术学科专业的特点，以装饰与图案基础知识和技能的掌握为目的，着眼于将其熟练应用于设计实践。在强调图案基础知识和设计应用能力的基础上，依据美术教育的规律，结合美术专业教学实际，全面体现了美术专业技能性、创新性和应用性的特点，重在引导学生的设计思路和学习方法，使学生独立思考、创新设计和综合解决问题的能力得到提升。在遵循图案体系的系统性、形式感的基础上，本书分为基础理论篇、学习实践篇和技法拓展篇三个部分，包括十个章节的内容，就图案的发展与历史、造型、组织结构、装饰表现技法等知识点设计框架，介绍了一些基本的理论知识和方式方法。以图文并茂的表达形式，尽量将复杂、抽象的装饰与图案原理以通俗易懂的方式呈现给学生。

学习装饰与图案的知识，不仅培养我们的动手能力、审美能力，还能让我们加深对传统文化和个性艺术的认识。因此，这门课是无可替代的，是十分重要的。希望通过该教材的学习，能让学生在学习过程中，感受到探究装饰与图案的乐趣，并认识到装饰与图案是

设计基础知识结构中不可缺少的一部分。

 本书由从事视觉传达教学工作的刘洋老师、马可欣老师共同编著,刘洋老师为编写者,马可欣老师提供了许多宝贵建议及大量图文资料。受时间和编写水平所限,本书难免存在不足之处,敬请广大读者批评指正,反馈邮箱:wkservice@vip.163.com。

<div style="text-align:right">

编者

2018年7月

</div>

目　录

第一篇　基础理论篇

第一章　装饰与图案概述 …………………………………………………………… 2
- 第一节　基本概念 …………………………………………………………………… 2
- 第二节　装饰与图案的基本特征 …………………………………………………… 5
- 第三节　装饰与图案的类别 ………………………………………………………… 7
- 第四节　工具与材料 ……………………………………………………………… 11

第二章　装饰与图案的历史演变 ………………………………………………… 16
- 第一节　图案的起源 ……………………………………………………………… 16
- 第二节　中国传统装饰图案的发展历程 ………………………………………… 18
- 第三节　中国民间装饰图案艺术 ………………………………………………… 28
- 第四节　外国装饰图案的演变与发展 …………………………………………… 37

第三章　图案造型的基本原理与形式美法则 …………………………………… 43
- 第一节　图案造型的基本原理 …………………………………………………… 43
- 第二节　图案造型的形式美法则 ………………………………………………… 50

第四章　装饰与图案的组织构成形式 …………………………………………… 59
- 第一节　单独纹样 ………………………………………………………………… 59
- 第二节　适合纹样 ………………………………………………………………… 62
- 第三节　连续纹样 ………………………………………………………………… 68

第二篇　学习实践篇

第五章　装饰与图案在现代设计中的应用 82
　　第一节　装饰图案在视觉传达设计中的应用 82
　　第二节　装饰图案在服装设计中的应用 90
　　第三节　装饰图案在环境艺术设计中的应用 94
　　第四节　装饰绘画表现方法 98

第六章　装饰图案与传统工艺设计 105

第七章　基础训练——植物、风景、人物、动物写生与变化 120
　　第一节　植物图案的写生与变化 120
　　第二节　风景图案的写生与变化 127
　　第三节　人物图案的写生与变化 132
　　第四节　动物图案的写生与变化 137

第三篇　技法拓展篇

第八章　装饰与图案的表现技法训练 146
　　第一节　黑白装饰图案的表现技法 146
　　第二节　色彩装饰图案的表现技法 152
　　第三节　材料在装饰图案中的表现技法 163

第九章　装饰与图案的风格训练 175
　　第一节　装饰图案的风格表现 175
　　第二节　东方装饰图案的风格表现 181
　　第三节　西方装饰图案的风格表现 187

第十章　中西方装饰图案设计赏析 193

参考文献 202

结束语 204

第一篇 基础理论篇

第一章 装饰与图案概述

训练目的： 通过对装饰图案概念的了解，认识装饰图案的基本特征，学习并掌握图案设计的基础理论知识，认识图案的类别，了解绘制装饰图案所需的工具与材料并掌握不同工具与材料的运用技巧，从而为图案设计的专业学习打好基础。

课程提示： 明确图案的定义及类别后，才能更好地学习和研究装饰图案的设计法则和规律。掌握装饰与图案的基本特征有艺术性、依附性和文化性，体现了图案设计中实用、经济、美观等重要原则。了解上述知识，有助于培养和提升学生的设计能力。

课题时间： 1课时

第一节 基本概念

一、认识美、装饰与图案

(一) 美的本质

美的本质是旺盛的生命力。唯物主义学说揭示了人类审美观念的基本准则，人是以自身的尺度去衡量一切的，"天人合一"是中国人自古以来确立的宇宙观和人生观。的确，人与万物具有相同的本质，就是"旺盛的生命力"。因此，我们喜欢初春的来临，喜欢小鸟的欢跃，喜欢小苗破土而出，喜欢一切蓬勃成长的景象。这些事物展示出的旺盛的生命力，就是美。

最初，人类就是模仿大自然中体现生机勃勃的万物来创作图案的。在这个过程中，原始人把自身体验到的强弱、动静、韵律等，用点、线、面等几何形纹样表现出来，这无疑是感觉与艺术的升华。例如，上古图案的基本题材是生殖，有大量动物、植物、花朵、果实的生态表现，其表现本质也是旺盛的生命力，体现出生生不息的审美观念。

(二) 美是应运而生的

艺术的发展史，就是人类社会的发展史；审美观念的发展史，就是人类社会观念的发展史。因为有旺盛的生命力，社会才会不断地发展。发展本身是一种美，也是一种进步。孟子云："人之异于禽兽者，无希。"人与动物的差别，在于能够有序地组织脑力活动，从而使人具有超出一般物质的特性——思考，也就是理性思维。人类有意识的活动伴随着体力劳动，将思维和实践相结合，创造了人类社会初期的文明。装饰与图案就是人类

初期文明视觉物化的轨迹。

美、审美观念，绝不是一种静止不变的存在，它必然随着人类的成长而发展，随着社会的发展而成熟。在社会不断从低级阶段向高级阶段发展的进程中，不同阶段的统治阶级与主流文化所倡导的审美观，都因具有历史的进步性而为后者所继承和定位。我们从上古时期的岩画图案中看到质朴和原生态，感受到人类初期的生命力；从商周时期的陶纹图案中看到强悍与威严，体会到弱肉强食时代的生命搏击；从大汉时期的图案中看到华夏大国的气度和开拓力；从大唐时期的图案中看到盛世的开放和包容力；从大宋时期的图案中看到中国文人的文化品位；从明朝时期的图案中看到人与自然合二为一，感受到士大夫文化与世俗文化的交融；从清朝时期的图案中看到封建社会末期的奢靡与衰落。

美的表现形态如同时代的一面镜子，反映了社会的发展、繁荣与没落。

(三) 装饰与图案美是最接地气的美

艺术文化是形而上的，属于上层建筑，因而与人民群众是有距离的。但在上古时期，先民最初有意识的关于美的创造就是图案。在封建社会形成严格的等级观念与制度，成为阶层的象征与代表。无论哪个阶层，图案成为他们寄托希望、表达期盼、抒发情感的符号。图案不是独立的艺术形式，它们或作为图腾标识，或用于装饰陶罐兽骨，或出现在与衣、食、住、行等有关的一切可装饰的物体上。图案表现出一种贴近生活的美。图案被广泛应用于印染、织绣、服饰、工艺品、建筑及民间艺术等各个方面。图案是生活中无所不在的艺术。

(四) 装饰与图案是艺术设计专业最基本的学科启蒙

对于艺术设计专业的学生来说，学习"装饰与图案"课程是接受美学教育的启蒙。学习装饰与图案的规律，有助于在艺术创作中实现感性与理性合一的表达；了解历代经典图案纹饰，有助于获得现代艺术设计的灵感源泉。

装饰与图案体现了人们日常的审美观念，因此，培养正确的审美感觉和鉴赏力以及创造美的能力是装饰与图案课程的教学目标。

二、装饰的定义

"装饰"源自英文"Decorative"，按中文来理解可译为"将自然物象以规则的变形加工后用于装饰的一种特殊艺术表现形式"，即在物体表面，通过装点与修饰使原有物体更美观。"装饰"包括主体器物的造型美和依附于器物装饰的视觉美，前者体现了功能效用，后者则是一种属性美。

装饰的含义包括广义和狭义两种。广义泛指装饰的现象和活动，狭义则指具体的装饰品类。日本《设计词典》中对"装饰"一词的解释包括4个方面：一是指赋予美的行为，表现为外表的二次加工；二是作为动词来使用，指用一定的装饰材料进行某种装饰活动；三是指装饰性；四是作为一种工艺方法或技术，如漆工艺的描金绘制，景泰蓝的掐丝、点

蓝等工艺技法。

图案装饰的表现与绘画常用的写实手法不同，它在很大程度上依附于一定形体并受主体造型及材质的制约。设计者按照图案变化的形式美法则及自己主观的认识和感受，运用各种装饰手段对工艺材料进行加工，使其产生"变化"。从根本意义上来说，装饰是人类改变旧事物、旧面貌，使其变化、更新、美化的活动。图1-1为新石器时代彩陶装饰中的漩涡纹。

图1-1　新石器时代彩陶装饰中的漩涡纹

■ 三、图案的定义

图案是装饰的基础，也称装饰性纹样，是一种装饰性和实用性相结合的艺术表现形式。

"图案"一词原为日语文字，是日本20世纪初对英文"design"的意译。从汉字的字义来讲，"图"有"形象""谋划"的意思；"案"有"文件""方案"的意思。因此，"图案"可理解为"谋划形象的方案"。我国《辞海》中对"图案"一词的解释是："广义是指对某种器物的造型结构、色彩、纹饰进行工艺处理而事先设计的施工方案，制成图样，通称图案。有的器物(如某些木器家具等)除了造型结构，别无装饰纹样，亦属图案范畴(或称立体图案)。狭义则指器物上的装饰纹样和色彩。"具体到实用美术领域，图案也可从广义和狭义两个方面理解。从广义来看，图案是从美学的角度对物质产品的造型、结构、色彩、肌理及装饰纹样所进行的方案设计，其中包括很多内容，涉及范围也很广泛。从狭义来看，图案是有装饰意味的纹饰，即按照一定图案结构的形式美法则，运用抽象、变化等方法而构成的某种对称或均衡、单独或适合、连续或综合从而具有一定秩序感的图形纹样或表面装饰，如图1-2所示。

图1-2　新石器时代彩陶装饰中的装饰图案

第二节　装饰与图案的基本特征

装饰图案和人们的物质生产、日常生活有着紧密的联系，是艺术性和实用性相结合的一门艺术形式。装饰图案是一种装饰手段，它通过一定的表现手法，将生活中的自然形象进行整理、加工、变化，使其更完美、更适合实际应用。图案造型和装饰紧密结合，从而起到美化人们生活的作用。图案的特征主要有以下三点。

一、装饰性、艺术性

装饰与图案的装饰性以突出形式美为特色。从审美的角度讲，装饰就是修饰、打扮，目的是使本身具有实用功能的器物或作品同时具有审美功能。所谓装饰性，就是对自然物象进行夸张、变形，取其形态、存其共性，使其在实际变化中符合审美规律。装饰图案作为一种艺术表现形式，体现在各个方面。例如，追求装饰图案造型的程式化美感，用图案的语言把复杂变为简约、把呆板变为生动、把繁乱多余变为有章可循的秩序和节奏，从而呈现出和谐统一、逻辑鲜明、形式稳定的形态。

装饰与图案的艺术性主要表现为物体造型的概括、变形与夸张，以及色彩处理的主观性和归纳性。

在实际创作中，图案要适应工艺制作技术，这决定了它具有一种独特的艺术性语言。它的表现手法为平面化、单纯化、组织化，结构上体现为秩序感、条理性，追求吉祥寓意和理想化形象的完美结合，以及与加工技术相适应的材质美、工艺美等。所以，从图案本身来讲，既然它担负着美化物品的重任，那么它就不可避免具有以美学为主、功能为辅的特点，这与图形有很大的不同。装饰图案以美化人们的生活为宗旨，因此美感是装饰图案思想内容的主体，并反映时代的生活面貌。装饰图案所体现的是优美的工艺形式、科学的工艺过程、合理的使用功能的统一，如图1-3所示。

图1-3　现代生活中的装饰图案

二、从属性、实用性

图案设计是依附于物体和环境而进行的一种设计活动。它的从属性集中体现在两个方面：第一，装饰对象是图案的载体，图案受到装饰对象的材质、生产工艺、使用功能与经济条件的制约，必须服从和服务于材料、工艺与用途，要与装饰对象融为一体，这是装饰图案与纯绘画艺术的重要区别；第二，图案的从属性反过来也决定了图案的丰富性，不同的生产工艺、不同的材料会产生千变万化的视觉效果。

绘画、雕塑、摄影等视觉造型艺术给人以美的享受，是以观赏为目的；而装饰与图案主要用于修饰人们生活中使用的器物。图案设计的一切艺术创造、表现形式、方法技巧只有与特定的实用要求、工艺材料相结合，才能体现出图案的实用效果。在现代生活中，如服装的配饰、家具的美化、建筑的修饰、书籍的装帧等，都充分体现了图案本身的从属性、实用性特点，并且通过对物品的美化，达到促进销售、创造经济效益的目的，如图1-4、图1-5所示。

因此，对于图案的表现，既要体现人们的审美需求又要满足人们实用的物质需求。

图1-4　书籍装帧中的装饰图案设计

图1-5　室内墙面装饰

三、文化性

装饰与图案强调文化特征和民族欣赏习惯。随着人类社会的不断进步和时代的飞速发展，装饰与图案对艺术形式的追求也在不断变化、更新。各种装饰形式在演变过程中同人类的文化结合在一起，不同的地域、不同的民族由于文化背景的差异，装饰与图案透露出各个民族的文化特征和审美趋向也不同。许多艺术形式虽然离我们很久远，但至今仍以其强烈的艺术魅力感染我们的心灵，让我们为之折服。例如，富丽多彩的传统刺绣、清新质朴的靛蓝印花布、神秘莫测的面具艺术(见图1-6)、千古流芳的青花瓷器、稚拙中藏着精巧的民间剪纸、交错缠绕的中国结饰等。

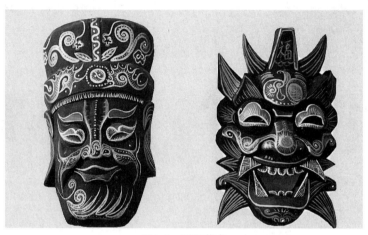

图1-6　面具艺术

第三节　装饰与图案的类别

装饰图案涉及领域非常广泛，由于其表现对象不同，应用领域各异，所以分类也是多角度、多层次的。就一般情况来说，装饰图案可以分为以下几类。

一、按艺术形态分类

按艺术形态分类，可将装饰图案分为平面图案、立体图案、综合图案。

(一) 平面图案

平面图案是指在二维空间中考虑用途、造型、色彩等因素，应用于平面装饰的艺术设计。它的表现形式是二维的(只有长宽而无高度，即平面)，如纺织品、刺绣、壁画、剪纸、书籍插画等，如图1-7所示。

图1-7　平面图案

(二) 立体图案

立体图案一般是指在三维空间中考虑用途、色彩、材料、工艺处理方式，应用于立体装饰的艺术设计。它的表现形式是三维的(不仅有长度和宽度，还有厚度，它更能体现体量感和空间感)。立体图案侧重立体造型及结构的布置。例如，室内装饰、家具设计(见图1-8)、包装设计(见图1-9)及一些传统手工艺制品等。

图1-8　家具设计中的装饰图案

图1-9　包装上的装饰图案

(三) 综合图案

综合图案一般是指将二维空间和三维空间相结合的图案设计。例如，建筑图案(见图1-10、图1-11)、家具图案、器皿的装饰图案、室内空间装饰图案(见图1-12)、展览场所的装饰图案等。这类图案的使用范围相当广泛，它是平面与立体的结合，是平面图案的立体表现，主要侧重解决纹样与立体造型之间的适应与协调问题。

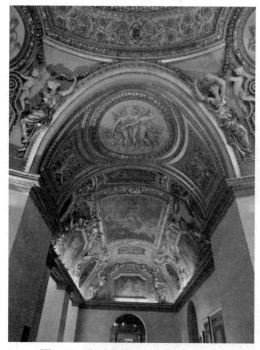

图1-10　卢浮宫建筑内部装饰图案

图1-11　建筑外墙涂鸦

图1-12　室内空间装饰图案

二、按专业应用的角度分类

从专业应用的角度，可将装饰图案分为建筑图案、家具图案、服饰图案、纺织品图案、漆器图案等。

三、按构成形式分类

按构成形式，可将装饰图案分为单独图案、适合图案、连续图案、边饰和角隅以及综合图案等。

四、按造型意象分类

按照造型意象，可将装饰图案分为具象图案和抽象图案。

1. 具象图案

具象图案即具有较完整的具体形象的图案。此类图案可分为写实类图案和写意类图案两类。写实类图案偏重于形象原有形态特征的如实描绘，如图1-13所示；写意类图案则侧重表现形象的神韵和设计者的意趣，在形象的塑造上对原有形态作较大改变，但不失其特征，如图1-14所示。

图1-13　写实花卉装饰图案　　　　图1-14　写意花卉装饰图案

2. 抽象图案

抽象图案即由非具象形象组成的图案，如图1-15所示，它可分为几何形图案与随意形图案两类。几何形图案即运用规矩的点、线、面以及各类几何形组成的图案，其构成形式呈现明显的规律性；随意形图案即运用不规则的点、线、面或自然形分解重构，或以一些偶然形组成的具有审美价值的装饰纹样。

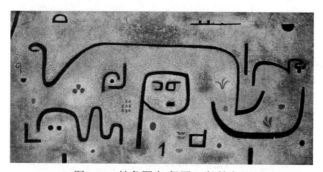

图1-15 抽象图案/保罗·克利油画

■ 五、按装饰图案题材分类

按装饰图案题材，可将图案分为动物装饰图案、植物装饰图案、风景装饰图案、人物装饰图案、器物装饰图案等，如图1-16、图1-17所示。

图1-16 风景装饰图案

图1-17 人物装饰图案

第四节　工具与材料

■ 一、笔

1. 铅笔：2H、HB、2B，自动铅笔

铅笔是最常用的绘画工具，它主要用于图案写生、图案稿图设计及勾画图案轮廓，如

图1-18、图1-19所示。铅笔一般分为中性铅笔、硬性铅笔和软性铅笔三种型号。其中，HB型号为"中性"铅笔；H～6H型号为"硬性"铅笔；B～6B型号为"软性"铅笔。铅笔杆上的"B""H"标记用来表示铅笔芯的软硬和颜色的深浅，各种铅笔B、H的数值不同，效果也不一样。B数值越大，笔芯越粗、越软，颜色越深；H数值越大，笔芯越细、越硬，颜色越浅。我们在练习和绘图表现中，常用的是HB型号的铅笔。

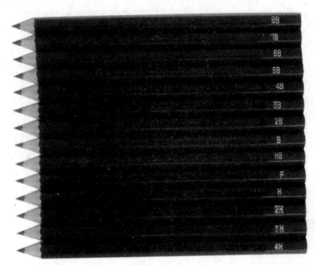

图1-18　铅笔1

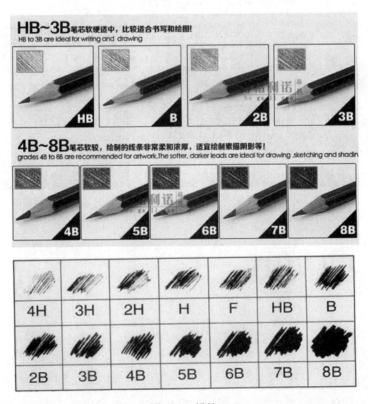

图1-19　铅笔2

2. 绘图笔

绘图笔主要指针管笔、勾线笔和签字笔等，如图1-20所示。这类笔的笔头粗细不同，常见型号为0.1～1.0。我们在实践练习和表现中，通常选择0.3、0.6、0.9型号的绘图笔，主要用于图案写生、黑白图案设计创作等。

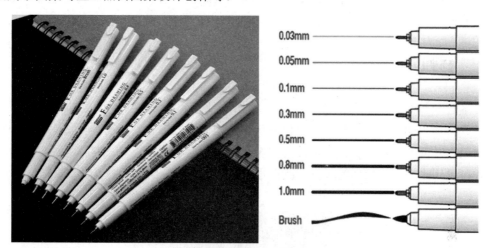

图1-20　绘图笔

3. 毛笔

毛笔的种类很多，如图1-21所示，我们把它分为两大类：一类是勾线笔，用于图案表现，一般笔头比较尖细，笔毛比较硬且有弹性，如叶筋笔、衣纹笔、小红毛、羊毫或狼毫等；另一类是用于图案填色的笔，如白云笔的大、中、小号，水粉笔的2号、3号、5号，排笔等。

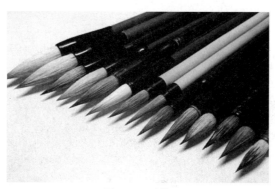

图1-21　毛笔

二、纸

1. 卡纸

在学习与训练中，一般手绘装饰图案较为常用的纸是A4或A3大小的、重量为200～300g的卡纸。这种纸适用于铅笔和绘图笔等多种画具，价格便宜，适合在练习阶段使用。

2. 硫酸纸

在手绘练习过程中，硫酸纸是用于"拓图"练习最为理想的纸张。它是传统的专业绘图纸，用于画稿与方案的修改与调整。硫酸纸与拷贝纸功能相同，但比拷贝纸更厚实。因为它相对厚而平，不容易损坏。但由于表面质地光滑，对铅笔笔触不太敏感，所以最好搭配绘图笔使用。

三、颜料

1. 水粉颜料

水粉颜料也叫广告色颜料或宣传色颜料，是由研磨很细的矿物质颜料粉或植物颜料粉加上树胶、甘油等水粉颜料混合液作为结合剂与水混合而成的，如图1-22所示。水粉颜料是一种可以用水调配和稀释的颜料，特点是不透明，有一定的覆盖力。

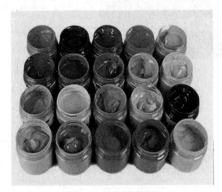

图1-22 水粉颜料

2. 水彩颜料

水彩颜料是可以用水调配和稀释的一种透明颜料，如图1-23所示。它的特点是覆盖力差，但可以反复叠加。

图1-23 水彩颜料和水彩笔

3. 丙烯颜料

丙烯颜料是一种化学合成的聚合颜料，可以用水或油稀释，不透明，速干，具有很强的覆盖力。

四、其他相关辅助工具

绘图虽然以徒手形式为根本,但是在实际训练和表现中,不可避免地需要借助各种工具。常用的工具有:圆规;直角尺、等腰三角尺、20~30cm直尺、曲线板等;美工刀;橡皮;其他工具,如瓷杯、白毛巾、丝带、铁丝、剪刀、胶水、布、锤子等。

———— 拓展训练 ————

作业要求:装饰图案的审美练习;装饰图案的特征分析;临摹练习。

作业步骤:收集自己喜欢的装饰图案纹样并说明喜欢的理由;分析其特征、类别,鉴赏图案装饰艺术的审美风格;按原样临摹,题材不限。

作业数量:分析报告或小结1份;临摹作品2幅(20cm×20cm)。

第二章　装饰与图案的历史演变

训练目的： 了解中西方装饰图案的起源与发展，通过对不同历史时期图案形式的认识，了解图案的发展变化历程，提高对不同时期图案的审美情趣。

课程提示： 熟悉中国不同历史时期图案设计的特点、规律，掌握民间图案艺术的形式特征，熟悉外国图案的民族特色、地域特色，为提高图案设计水平、审美修养及综合设计能力提供创作源泉。

课题时间： 4课时

第一节　图案的起源

图案的发展与人类社会的历史发展息息相关，可以说图案是人类艺术的早期形式之一。早在原始社会，人类就开始以图画为手段，记录自己的思想、活动，表达自己的感情。可以说，图案的产生离不开原始社会中的人类及其所处的自然环境。原始人类为了在生产劳动和社会生活中传递信息，设计了许多图案标记，用各类符号来表达思想，如图2-1、图2-2所示。在北美印第安人的岩洞壁画中，我们可以看到非常简练、具有标志化特征的图案符号。随着社会进一步发展，图案符号也逐渐统一和完善起来，进而产生了文字。古代象形文字就是一种源于图画的文字，正是这种特殊符号或图案书写了人类文明历史的开端。

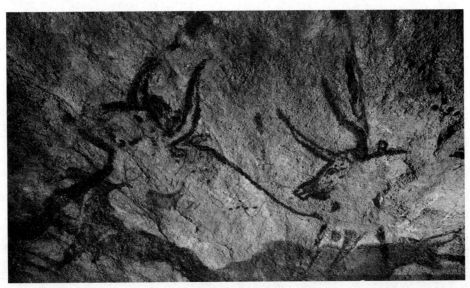

图2-1　拉什科洞穴岩画——公牛

图2-2 中国广西左江花山岩画

我国的汉字形态也是源于图画中的象形文字,早在新石器时代的一些陶器上,就已经出现类似文字的图案,如日、月、水、雨、木、犬等,与其代表的物象非常相似。随后,单纯的象形文字演变成为具有更广泛、更抽象含义的形态,人们开始采用表意等手法来创造包含更多内容的文字,也扩展了各类图案的发展空间。各种标志、标记、符号、图样相继产生,形成了具有特殊寓意的图案样式。在各种古建筑的镶嵌图案中,我们可以看到许多图式背景。在我国传统装饰图案中,多种多样、形式丰富的吉祥图案,如"福禄寿喜""吉祥如意""五子登科""连年有余"等,无不生动地表现了装饰图案的发展,如图2-3所示。

图2-3 中国传统吉祥图案

第二节　中国传统装饰图案的发展历程

一、新石器时代的彩陶——原始质朴、充满神秘色彩的图案纹饰

原始彩陶的诞生，是人类历史发展的重要里程碑。在新石器时代，彩陶分布范围广泛，主要出现在黄河流域、长江流域，以及华南、东北、新疆、内蒙古等地。中国的陶器造型和彩陶纹饰是传统艺术的光辉起点，是具有代表性的中国原始艺术，是最早以造型和彩绘图案相结合的艺术形式，反映了上古时期人们的生活和文化面貌。

新石器时代的陶器种类多样，有黑陶、白陶、红陶、灰陶、彩陶、釉陶等。从彩陶纹饰可以看出，其造型和色彩具有很高的艺术性和审美价值。从形体来看，采用简洁概括、规律性的造型结构的装饰手法；由于烧制技术和制陶原料中所含有的呈色元素的不同，器物最终呈现红色、黄色、黑色、褐色、白色、橙色等。

原始人类制造陶器时很注重装饰图案与器型、视角的关系，力求图案的造型和构成与器物形态协调，如图2-4、图2-5、图2-6所示。图案多装饰在器物上部，这与原始人类在生活中席地而坐多以俯视视角观察器物的生活状态有关。造型各异、纹饰简明、色彩和谐，并依照几何结构来造型的装饰设计形式，使得彩陶艺术至今仍散发着独特的艺术魅力。彩陶纹饰对于我们今天研究学习装饰图案艺术有着很高的借鉴价值。

图2-4　新石器时代鱼纹彩陶盆

图2-5　新石器时代人面鱼纹彩陶盆

图2-6　新石器时代鸟纹彩陶钵

二、商周时期的青铜纹饰——开创了威严与狞厉之美的装饰时代

中国青铜器艺术经历了夏、商、周和春秋战国千余年的发展，形成了独特的青铜文化。商周青铜器文化是中国青铜器文化的重要组成部分，这一时期的青铜器艺术成就最为突出，是继彩陶艺术之后的又一个艺术高峰。

商周时期的青铜器艺术，在装饰纹样方面不同于彩陶呈现出的质朴、粗犷的风格，它以威严、庄重、神秘的超现实的艺术表现手法为特点，蕴含深刻的宗教与政治意义，在一定程度上也是王室权贵的象征。在这一时期，常用于青铜器的装饰纹样有饕餮纹、龙纹、鸟纹、蛇纹、凤纹、云雷纹、水纹、环纹、绳纹以及渔猎、耕种、战争、宴乐场景。装饰纹样显然来自生活和自然现象，但自身特点被淡化，形象被抽象成夸张、神秘的形态，人物野兽变形，身体线条简化，具有一定的层次和结构，强化器物的神秘感，极力渲染青铜器所象征的统治者力量。

以饕餮纹为例，饕餮纹是商周青铜器上常见的具有宗教意味的装饰图案，如图2-7所示。它具有鲜明的宗教文化特征，主体部分为正面的兽头形象，两眼非常突出，口裂很大，有角和耳。有的两侧连着爪和尾，也有的两侧呈长身卷尾形象，从角、耳的不同形态可以辨认出其原型来源为牛、羊、虎等动物。饕餮纹多装饰在器物的主要部分，以柔韧的阴线刻画或者阳线凸起；构图丰满，主纹两侧辅以变化丰富的云雷纹填充，极具阴阳互补的美感，如图2-8所示。龙纹常见于器物正面，以鼻为中轴线在两旁对称刻画眼睛。其他装饰图案如水纹、云雷纹，普遍用于填充所要装饰器物的底部、两侧或作为底纹，与主体装饰形成面积和线条的对比，衬托和丰富装饰主体。

图2-7 饕餮纹

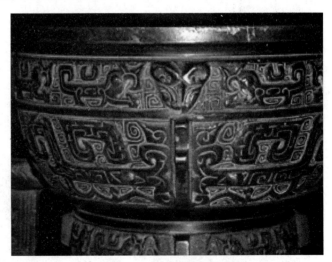
图2-8 商周饕餮纹铜圆簋

商代的青铜器呈现出造型厚重、典雅、古朴、庄严的特征，器物用途以礼器为主。西周的青铜器装饰图案以自由、单纯、朴素的环带纹、蛟龙纹、窃曲纹等为主，呈现简练、朴素、雅致的面貌，如图2-9所示。商周时期的青铜器装饰图案艺术无疑是中国青铜器发展史上的杰出代表。

图2-9 西周青铜器浮雕纹饰

■ 三、春秋战国时期的装饰图案——融入生活，艺术风格活泼，形式丰富

春秋战国时期的图案以装饰图形生活化和工艺制作多样化为特点。除了青铜器的装饰，还增加了许多日用品及工艺品，如漆器、金银器、玉器、织绣等。这一时期社会思潮活跃，人们努力摆脱宗教对生命的束缚，开始肯定现实生活。此时，流行一种新的审美趣味和理想，装饰艺术风格也由封建式逐渐转向开放式，造型由变形走向写实，轮廓结构由直线转为以自由曲线为主，艺术格调也由严谨庄重转为活泼生动，风格自由活跃，形式多元丰富。

在这一时期，青铜器装饰图案打破了商周时期的庄严格式，转而更多地表现人们的日常生活等，风格趋于生活化，将叙述化的表现形式用于主体装饰。动物、植物、人物、风景、几何纹饰出现在一个图案中，其造型和构图出现了弧线形、斜线形、对等曲线形、平衡直线相结合的式样。例如，战国时期的"宴乐渔猎攻战纹"铜壶，同时表现了采桑、渔猎、宴乐歌舞、水陆攻战的场面，区间用云纹隔开，画面丰满且富于变化，如图2-10所示。

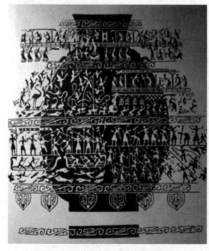

图2-10 宴乐渔猎攻战纹铜壶

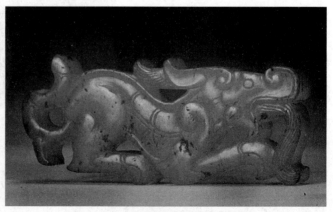

图2-11 战国晚期透雕龙形白玉佩

战国时期的玉器绝大多数都装饰有花纹图案，雕刻细密，以圆弧形为主体装饰，纹饰抽象，给人以神秘感，如图2-11所示。玉佩是当时主要的玉器品种，如图2-12所示。织绣图案以几何图形和动物题材为主，以重叠缠绕、上下穿插、四面延伸的四方连续图案为主要骨架。例如，湖北出土的战国刺绣，以龙凤、动物、几何纹等传统题材为主，写实与变形相结合，布局既有严整的条理性又有灵巧的穿插变化，如图2-13所示。

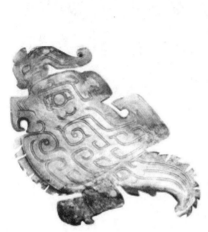
图2-12　鹦鹉玉佩

图2-13　龙凤虎纹刺绣

战国时期漆器的装饰图案形象生动，具有清新活泼的艺术特色，如图2-14所示。常见的纹饰主要有动物纹、云纹、几何纹以及与社会生活相关的题材，尤其是云雷纹等自然气象纹，在战国漆器装饰图案中占有重要的地位。例如，用云气纹或云形结构的龙、凤组成画面，这些纹饰飞舞灵动给人以深邃感和活跃感，达到了很高的艺术境界。

图2-14　战国彩绘蟠螭纹漆案

■ 四、秦汉时期的装饰图案——显现华夏气派

秦汉时期的装饰图案主要表现在画像石、画像砖以及瓦当上，其造型、布局、制作等艺术成就是空前的。这一时期的图案内容以动物、人物为主，风格质朴，装饰力强，且具有旺盛的生命力和恢弘的气势，如图2-15所示。

图2-15 秦汉时期纹饰

画像石是雕刻着不同画面，用于构建墓室、石棺、石阙的建筑石构，具有很高的艺术性。画像石的图案大多来自动物、植物的原型，通过提炼和概括将其进一步简化、抽象，创造出新的艺术形象。主体造型呈现剪影式的特点，以侧面居多，形态生动。在雕刻内容方面，将不同情节的故事有规律地安排在一起而不显混乱。图案多为各种寓意吉祥的主题纹样，边饰为几何纹、直线纹和斜线纹。画像石的装饰图案极大地丰富了空间层次，体现了点、线、面的强烈节奏感，布局紧凑，画面生动，在满足审美需求的同时也体现了形神之美。

画像砖是秦汉时代的一种建筑装饰构件，西汉初期多用于装饰宫殿的阶基、立柱等，后期主要用于装饰墓室壁画。内容有历史故事，也有反映现实生活的舞乐百戏、车骑出行。这些图案画面生动活泼，富有生活气息，表现了当时社会的生活状态。技法上采用高浮雕、浅浮雕、阳线刻等多种手法，具有浮雕感，如图2-16所示。

图2-16 秦汉时期画像砖

图2-17 秦汉时期瓦当

秦汉时期的瓦当极具代表性，到汉代时，瓦当艺术进入了一个全盛时代。其纹饰图案大多以圆形结构为主，图案内容充实，纹样有云纹、动物纹、植物纹、几何纹、文字纹等，构图巧妙，风格质朴浑厚，如图2-17所示。其中，以青龙、白虎、朱雀、玄武为纹饰

的四灵图案瓦当，造型饱满均衡，动态夸张生动，代表了瓦当装饰艺术的最高成就，如图2-18、图2-19所示。东汉以后，随着佛教的传入，文字瓦当和图案瓦当艺术逐渐衰落，莲花纹瓦当兴盛起来，还出现了少量佛像瓦当。

图2-18　四灵瓦当

图2-19　朱雀瓦当

五、魏晋南北朝时期的装饰图案——佛教兴盛，为装饰图案艺术注入新的活力

佛教由西域传入中原，之后逐渐兴盛，这为装饰图案艺术注入新的活力。魏晋南北朝时期，统治阶级修建了许多寺院并开凿了一批窟穴。无论是寺院建筑上的石刻装饰图案，还是窟穴中精美的佛像、浮雕图案，都具有明显的艺术特点。

这一时期的图案主要表现在石刻、壁画、瓷器、漆器中。图案主要由鸟、植物、仙女等构成，反映不同的生活场景，如图2-20所示。由于受外来形式及风格的影响，图案造型不仅有飞天、仙女、祥禽瑞兽，还有许多莲花图案及富有西域色彩的忍冬草图案，以独幅和二方连续样式为主，例如，北魏的藻井图案(见图2-21)，将飞天和莲花作为主要图案，外围用几何纹、忍冬纹、云纹连接成带状做边饰，其造型简练朴实，色彩对比鲜明。又如，最为典型的飞天形象，如图2-22所示，造型飘逸优美，五官均匀协调，线条柔中有刚；飞翔姿态也多种多样，有的合手下飞，有的振臂腾飞；绘制细致完整，庄重质朴、气势壮观。

图2-20　魏晋时期纹饰

图2-21　北魏的藻井图案

另外，莲花纹也是这一时期瓷器以及其他工艺品的装饰图案，具有鲜明的时代特征，如图2-23所示。莲花纹装饰自东晋开始流行，至南北朝更盛，这与佛教的传播有直接关系。瓷器上的莲花纹一般多采用刻画手法，它所装饰的卷草纹则呈现波状结构，婉转流动、节奏鲜明。

图2-22　魏晋时期的飞天的图案　　　图2-23　魏晋南北朝盛行的莲花纹

六、唐代时期——盛世辉煌的装饰与图案

唐代是我国封建社会的繁荣昌盛时期，文化异常活跃。在这一时期，图案富丽堂皇，题材丰富，结构多样。在造型方面，运用较大的弧线；在色彩方面，运用大量金彩、退晕的方法表现深浅层次的色阶，极具富丽、华美的艺术效果。这些图案装饰在金银器皿、铜镜、玉器、瓷器、织锦上，多以"适合图案纹样"为主要形式，如图2-24、图2-25、图2-26所示。装饰题材除了鸟、兽等动物外，植物、花卉开始成为主题。这些题材广泛、手法多变的图案素材大多源于当时的现实生活，所以间接或直接地反映了当时社会生活的多样性和自然景物的风格。

图2-24　耀州窑唐三彩犀牛枕　　　　图2-25　唐代金枝长钗

图2-26　唐代玉雕龙凤

在这一时期，常用的纹样有卷草纹(见图2-27)、宝相纹(见图2-28)、海石榴纹、花鸟纹、华盖纹、联珠纹、绶带纹、人物纹等，多种纹样穿插有序，其构成趋于节奏化，均匀平稳，花型丰满，线条流畅。在技法方面，运用雕凿划绘，构图繁简疏密有序。把一件图案独立看待，如同欣赏一幅绘画或一件雕塑。其中，卷草纹的叶子种类多样，造型厚重圆润。这些花朵大多重瓣密集，呈现未完全舒展的状态，每一片花瓣都汁液饱满，膨胀得有些反卷。这一时期的装饰图案除了花卉图案外，还有一些禽鸟图案、蝴蝶纹相配合。

图2-27　唐代卷草纹图案　　　图2-28　唐代独具特色的宝相纹样

唐代装饰图案在风格上最明显的特点是写实，它的图案组织有一定的规律性，形象没有做较大幅度的变形。在工艺制品中，唐代瓷器造型浑圆饱满，简洁单纯；装饰方法有印花、划花、刻花、堆贴和捏塑等；图案纹样逐渐发展，常见的花鸟和人物题材，线条流畅生动。唐代玉器的装饰图案以花卉为主，形态完整，花蕾、花叶、花茎一应俱全。这一时期的装饰图案除花卉纹样之外，还有如意纹，一般装饰在人物、花鸟周边。

唐代的印染工艺尤为发达，纬丝显花为织锦的一大发展。唐代的织锦纹，鸟兽成双，左右对称；联珠团花，花团锦簇；缠枝花卉，柔婉妩娜，如图2-29所示。因受到佛教影响，新奇富丽的宝相花和莲花图案也广泛流行。另外，丝织品图案中的花鸟、联珠团花和缠枝纹的创造极大地丰富了两汉以后的装饰传统。

此外，值得一提的还有唐代的金银器皿等生活用具，主要有炉、壶、碗、盘、杯、碟等，其造型优美、纹饰生动。花鸟祥兽布满闪闪发光的珍珠地(又称鱼子纹)上，绚烂富丽、光彩夺目，如图2-30所示。在图案纹饰上，例如铜镜，常见的有云龙纹、葡萄海兽纹、宝相纹、缠枝纹(见图2-31)，还有反映狩猎和打马球等流行活动的场景。

图2-29　唐代织物凤纹　　　图2-30　唐代螺钿紫檀五弦琵琶

图2-31　唐代缠枝纹

■ 七、宋元时期——提升文化品位的图案纹饰

宋代的装饰图案具有典雅、秀丽、平易、清新的艺术特点，线条流畅、挺拔，造型和构图完美。装饰内容以花卉为主，常见的有莲花、牡丹花等，其花叶错落，形象自然优雅，具有绘画写意的趣味。

宋代陶瓷工艺达到了中国古代陶瓷工艺的高峰，出现了钧、汝、官、哥、定五大名窑。陶瓷造型端庄，色彩晶莹剔透，图案秀丽大方，代表了这一时期高雅凝重的装饰风格。从图案纹饰来讲，宋瓷的题材表现手法极为丰富、独特，一般常以龙、凤、鹿、仙鹤、花鸟、婴戏、山水景色等作为主体图案，并突现在各类器型的显著位置。回纹、卷枝卷叶纹、云头纹、线纹、莲瓣纹等多作为边饰，用以辅助主体图案。技法有刻、划、剔、画和雕塑等，在器物上把图案纹饰的神态与胎体的方圆长短巧妙地结合起来，实现审美与实用的统一。

另外，到了宋代，仿古玉器大量出现，仿古纹饰流行，且侧重于现实生活的题材。玉器的装饰纹样主要有云纹、鱼纹、花鸟纹、卷草纹、兽面纹等。其中，动植物纹样占有很大比重，尤其是植物花卉开始成为重要的装饰图案，如牡丹、卷草等。这些花卉图案的主要特点为花叶简练、紧凑，花和叶的数量不多，用大花、大叶填满空间，图案表面少起伏，叶脉以细长的阴线表现。在透雕的表现方法上，注重图案的深浅变化而无明显的层次区分。

继宋代以后，元代的装饰艺术有了新的发展。人们已经不满足于宋代时清秀高雅的文人风格，而转向通俗化。

元代发展了宋代的陶瓷品种和特点，出现了青花、釉里红，装饰风格通俗、自由、不拘一格。其中，元青花的纹饰形成了元代纹饰的特色。纹饰题材包括植物、人物、故事情节、几何纹样等。在元代，花卉图案多以莲花和牡丹为主，其次是菊花。例如，变形莲花瓣纹，通常以八个莲花瓣作为装饰带，在每个花瓣内加绘多种花纹，有花朵、云朵、火焰等。这种莲花瓣的装饰风格在元代较为明显，均用一道粗线和一道细线平行勾勒出轮廓，每片花瓣之间不相连，留有一定空隙。栀子花图案在元青花中也很独特，以五瓣形小花、小叶状缠枝花形态作为边饰，而瓷器肩部往往以青花云头纹装饰。

宋元时期的图案纹饰如图2-32～图2-35所示。

图2-32 元青花瓷器——鬼谷子下山图

图2-33 宋元时期雕漆

图2-34 宋元时期剔花瓷器

图2-35 宋磁州窑黑釉剔花玉壶

八、明清时期——封建礼制严格的装饰图案

明清时期的艺术品的品种、造型、装饰风格受到当时大规模的商业生产的影响，呈现多样化的趋势，瓷器制造技术也取得了很大的进步，瓷器胎质细腻、釉色光泽鲜明。移植珐琅彩和创造粉彩是当时杰出的成就，同时，还出现了青花(见图2-36)、斗彩(见图2-37)、五彩(见图2-38)等新品种。另外，丝织、玉雕(见图2-39)、漆器、景泰蓝(见图2-40)等物件的装饰内容也很多样，呈现形式繁琐、细腻，层次丰富。

图2-36 明宣德青花盖碗

图2-37 明清时期斗彩瓷器

图2-38　明清时期五彩瓷器　　图2-39　明清时期玉佩　　图2-40　明清时期景泰蓝

 明清时期，艺术品图案形式复杂，题材内容丰富，绘图手法精湛。明代瓷器的彩绘装饰图案有植物纹、动物纹、云纹、回纹、八宝纹、八卦纹、钱纹等。图案以一种或多种动植物作为主体纹样，以其他纹样作为辅助装饰。常见的植物图案有牡丹、菊花、莲花、灵芝、花果、牵牛花等，并配有芭蕉叶、如意云头、缠枝莲、仰莲等辅助装饰构成图案。

 清代瓷器装饰主要是彩绘，以各种釉色底加彩绘的综合装饰数为常见。彩绘装饰图案有单纯的纹样，也有以花卉、花鸟、山水、人物故事等为主题的图案。其中，单纯的纹样有各种缠枝花纹、团花纹、龙纹、凤纹、云龙纹、云雷纹、回纹、海涛纹、冰梅纹等。此外，还广泛出现了寓意和谐与象征吉祥富贵的图案。

 明清时期的玉器借鉴了绘画、雕刻工艺的表现手法和传统的琢玉工艺，纹饰内容丰富，主要有动物纹、植物纹、人物纹、几何图案等，这些装饰图案无不反映着当时人们的思想意愿和审美情趣。

 明清漆器装饰图案包括植物、动物、风景、人物等，内容十分丰富。这一时期的图案由于受到道教与山水市井绘画艺术的影响，在纹饰中出现大量的植物纹样。这些植物纹样除了反映自然界景观外，也有着美好的寓意，如松柏、桃、石榴、佛手、荔枝、竹、梅、莲花、牡丹、百合、灵芝、葫芦、桂花等。

第三节　中国民间装饰图案艺术

一、中国民间装饰与图案原生态的生命力

 中国民间艺术是在中华民族漫长的发展历程中逐渐形成的，聚集了民族深层的底蕴、智慧和艺术精神。其中，民间美术显示出神秘、粗犷、质朴的审美特征，相对于官方、宫廷以及上层社会的艺术形式而言，它是由民间艺人制作、为老百姓所用的一种艺术形式，图案内容大多反映民间故事、传说、历史故事以及百姓的生活场景等，十分接地气，许多民间图案以寓意、联想的形式来表达对美好事物的追求和向往，其形式丰富多样，手法质朴，遍布衣、食、住、行各个领域。

民间装饰与图案是广大人民群众喜闻乐见的事物，属于民俗范畴。民俗的"美"集中在一个"俗"字上，它源于大众生活，有更浓郁、深沉的原生性，是当前国际文化所关注的热点。民族的才是世界的，才是更具有生命力的。民间图案是民族文化的重要组成部分，民间图案蕴含着原生态的强大生命力，作为现代设计元素时，能表现出强大的震撼力。

民间永远是生存与生活的基层，民间艺术是民众智慧的结晶，许多民间艺术杰作已成为"华夏一绝"，被传承和保留下来。

二、中国民间图案的主要特征

民间图案的主要特征可以归纳为以下几点。

(1) 大。图案坦荡大气，奔放不羁。例如，人物造型以大头大眼、大块体为美。代表作品有大阿福、一团和气等，如图2-41、图2-42所示。

图2-41　大阿福　　　　　　　图2-42　年画图案——一团和气

(2) 活。图案取材源于原生态，具备旺盛的生命力，大多以情爱、嬉戏、繁殖生命力为主题。代表作品有鱼戏莲花等，如图2-43所示。

图2-43　民间刺绣和剪纸——鱼戏莲花

(3) 全。图案求立意全、寓意全，讲究构图完整、圆满、对称，动静结合，遵循黑白相守的辨证哲学观。例如，"龙凤呈祥"就有成双成对的寓意，其剪纸和风筝作品如图2-44所示。

图2-44　剪纸和风筝——龙凤呈祥

(4) 美。通过各种艺术表现手法，达到夸张想象的目的，以鲜活好看为标准。

三、中国民间装饰与图案丰富了吉祥文化

祈求幸福美好、平安吉祥，是中华民族传统文化一贯的主题，在装饰与图案中，有着传承有序的表现形式。"吉祥"一词出自《周易·系辞》中的"百事有祥"。《庄子·人间世》云："虚室生白，吉祥止止。"唐人成玄英对此疏解："吉者，嘉庆之征。"吉祥纹图的生成，就是把美好的故事和喜庆的征兆描绘成图像，用来表达祈求吉祥、驱赶凶恶的愿望，或自身祈愿，或相互祝福，都以"福善之事"和"嘉庆之征"作为创作主题，从而形成了源远流长又无处不在的吉祥文化。

(一) 吉祥图案的历史

吉祥图案可以追溯到远古的石器时代，继于商周，盛于隋唐，兴于宋元，泛于明清，直至今日，传统吉祥图案仍具有极强的生命力。

(二) 吉祥图案与人们的生活息息相关

吉祥图案与人们的生活、习俗以及文化背景有着极为密切的关联。原始社会的部落图腾以及当时一些器皿上的装饰性图案，就反映了人们对吉祥的祈求。随着社会文化的发展，一些装饰性的图形逐步完善，构成具有某种寓意的标志或象征，产生相应的程式化的表现形式，从而出现了系统的吉祥图案。

(三) 吉祥图案的内涵和本质特征

吉祥图案之所以深受人们的喜爱，是因为它具有辟邪、驱邪、祈愿与祝福的基本内涵，同时具有"象征"的基本特征。用象征手法表达思想感情，比直截了当的表达方式更内敛，更能表达出含蓄、细微的意蕴，这也符合中华民族内敛、含蓄的个性特征。

(四) 吉祥图案的题材

在时间长河中，我们的祖先创造了许多体现向往、追求美好生活并寓意吉祥的图案。这些图案巧妙地运用了人物、走兽、花鸟、文字、日月星辰、风雨雷电等，以神话传说、民间故事、民间谚语为题材，画面丰满生动，活灵活现。

(五) 吉祥图案的分类

依据吉祥图案的应用载体，可将其分为建筑装饰图案(如石刻、砖雕和木结构的彩绘等，见图2-45)、家具装饰图案、陶瓷图案(见图2-46)、印染织绣图案(见图2-47)、漆器图案、彩陶图案等。依据吉祥图案的题材，可将其分为人物类、植物类、文字类、几何纹类、器物组合类和祥瑞禽兽类等。

图2-45　石刻莲花图案

图2-46　瓷器上的吉祥图案——锦上添花

图2-47　刺绣枕头上的吉祥图案——六合同春(鹿鹤同春)

四、中国民间装饰与图案的种类

中国民间装饰与图案种类繁多，较常见的有剪纸、蜡染、刺绣、蓝印花布、泥玩、木版画、风筝、皮影等，其通过寓意、联想、象征、夸张的手法来传达对美好事物的追求。

(一) 剪纸

剪纸艺术是中国传统民间艺术样式之一。剪纸不仅是欣赏品，还是民间文化的体现和

民俗文化的重要组成部分。中国民间剪纸艺术有着悠久的历史。过去，人们将剪纸用于祭祀或丧葬仪式；现在，剪纸更多用于装饰。剪纸的创作者大多是乡村妇女和民间艺人，他们把对生活、自然的认识与感悟融入作品，把日常生活中的见闻作为题材，剪纸作品风格浑厚、单纯、简洁、明快。

剪纸常用阳刻、阴刻或阴阳刻结合的方式来表现相互连接、互不分离的统一体的画面。线条或剪或刻或手撕而成，有的稚拙朴实，有的严谨灵巧，有的用阳刻线形成刚毅而富有弹性的风格，有的用阴刻线营造低沉圆滑的效果。

在图案造型方面，剪纸运用人物、走兽、花鸟、日月星辰、风雨雷电、文字等，以神话传说、民间故事、民间谚语为题材，通过夸张、比喻、象征、谐音、双关、比拟等手法，创造出图形与吉祥寓意完美结合的美术形式。代表作品有"连生贵子"(莲生桂子)(见图2-48)、"福在眼前"(蝠在眼前)(见图2-49)、"金玉满堂"(金鱼满堂)(见图2-50)等，以民族共性图式反映美好事物。传统民间剪纸艺术的图案形象讲究概括、夸张、圆满、美观，构图讲究疏密变化、充实丰满，线条讲究规整流畅，整体给人一种简洁、单纯、朴实、亲切的感觉。剪纸艺术在不断发展中，创造了适合纹样、单独纹样、二方连续纹样、四方连续纹样等形式，归纳总结了形式美法则，如对立与统一、对称与平衡、虚实结合、重复和多样等。

图2-48　连生贵子

图2-49　福在眼前

图2-50　金玉满堂

民间剪纸艺术有着顽强的生命力，它的普及性、实用性、审美性符合人民群众的心理需要，富有独特的象征意义。

(二) 蜡染

蜡染工艺是用蜡把花纹点绘在麻、棉、丝等天然纤维织物上，然后放入适合在低温条件下染色的靛蓝染料缸中浸泡，有蜡的地方因为蜡的保护而保留了原色的图形。在印染过程中，由于布纹折皱导致封蜡处出现深浅不同的裂纹图样，从而呈现一种带有抽象色彩的图案纹理。

蜡染的图案丰富多样，不同的地域有不同的内容形式，一般都以写实为基础，题材多为花、鸟、鱼、虫等自然纹样或云纹、三角纹、回纹等几何纹样。自然纹样的造型经过夸张和取舍，显得朴实生动；几何纹样作为装饰多采用四面均齐、左右对称的构图形式，点、线、面的变化丰富，层次分明，结构严谨，画面韵律感极强。此外，也将自然纹样和

几何纹样互相穿插布局。由于这些图案都来自生活或优美的传说故事，因此具有浓郁的民族色彩，如图2-51、图2-52、图2-53所示。

图2-51　蜡染织物

图2-52　虫纹蜡染织物

图2-53　龙纹蜡染织物

(三) 刺绣

刺绣是应用最广泛的一种工艺品种。我国有蜀绣、粤秀、湘绣和苏绣四大名绣，针法各异，装饰特点也各不相同。

刺绣图案内容多样，通常以花鸟、鱼虫、植物为主，禽兽、人物、风景、民俗风情也经常出现于各种刺绣装饰中。这些图案的种类与题材，大多是自然景物或少数民族的生活场景。例如，植物花叶，动物中的鹿、马、羊、仙鹤、蝙蝠、鲤鱼，还有风土人情等。刺绣中的景物秀丽精准，多含有吉祥如意的寓意以及对美好生活的向往与憧憬。例如，"团花似锦""鱼水和谐""二龙戏珠""云云花"等图案，色彩艳丽醒目，形象逼真，风格独特。

民间刺绣工艺常用于服装、鞋帽、枕头、被褥、云肩等，如图2-54～图2-59所示。其中，服饰中的刺绣装饰，多用在妇女儿童身上，在不同部位有着不同的惯用花样。例如，上衣的袖口处常装饰寓意平安、吉祥、如意的二方连续图案；领口处常绣有如意云和花卉

等图案；上衣胸口处绣有鱼戏莲、牡丹花等图案。童鞋刺绣图案中，男孩多为老虎鞋，女孩多为花鸟图案。

图2-54　民间刺绣——儿童老虎帽

图2-55　民间刺绣衣服饰片

图2-56　民间刺绣肚兜

图2-57　民间刺绣鞋垫

图2-58　民间刺绣枕头

图2-59　民间刺绣云肩

民间刺绣工艺不仅装饰、美化了人们的生活，更寄托了各民族的感情，它是人们生活中不可缺少的组成部分，渗透了劳动人民的聪明才智和对美好生活的向往，显示了不同时代的文化风貌和艺术成就。

(四) 蓝印花布

蓝印花布是我国古老的民间手工印花的工艺品种，分白底蓝花和蓝底白花两种形式。具体的制作工艺流程为：在印花板上预先刻出图案，用石灰、豆粉和水调制防染涂料，将刻好的花板贴附于白布上，再刮涂防染涂料，待涂料晾干后，放入靛蓝中浸泡染色，染透后除去防染涂料，可出现蓝底白图的图案。

蓝印花布的造型图案普遍采用框架式结构与中心纹样相结合的组合形式，造型结构线及纹理均以有规律的短线、点、小块面构成。这种造型规律与蓝白相间的色彩共同形成了蓝印花布的装饰特点。图案题材多来自民间故事、动植物和花鸟组合的吉祥纹样。其中，花草树木、飞禽走兽都有其寓意，因谐音和隐喻的不同应用于不同场合。例如，晚辈会选用印有"福寿双全""松鹤延年"图案的包裹布给长辈送礼；婚嫁时选用印有"吉祥如意""龙凤呈祥"图案的蓝印花布做彩礼或嫁妆，寓意夫妻恩爱、幸福如意。

总体来说，民间蓝印花布具有浓厚的乡土气息，在过去常用做民间的日用装饰品，如服装、头布、被面、布兜、门帘等，如图2-60～图2-63所示。在现代社会，因其别具一格的特色为更多人所喜爱。

图2-60 蓝印花布包裹布

图2-61 蓝印花布被面

图2-62 蓝印花布围兜

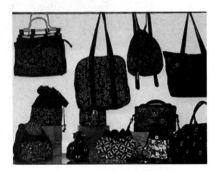

图2-63 蓝印花布手提袋

(五) 泥玩

泥玩是深受儿童喜爱的一种玩具，是用泥土捏制或在模具中挤压拓印而成的。泥玩

的造型内容以动物、飞禽和人物为主，形象稚趣活泼、古拙、怪诞，纹饰色彩鲜艳，具有浓厚的乡土气息和地方特色。其中，动物泥玩主要以狮子、老虎、马、狗、兔子等动物形象做泥胎，色彩以红色、黄色、绿色、白色为主，如图2-64所示；飞禽泥玩主要以公鸡、孔雀、凤凰、鸳鸯、大雁等动物形象做泥胎，造型简练，装饰纹样多为花草，并在背部、胸部、颈部运用装饰手法，形象概括，笔法生动，如图2-65所示；人物类泥玩造型手法严谨，崇尚写实，如关公、土地爷，如图2-66所示。泥玩工艺是民间艺人对自然、生活的观察和感悟的结晶，它充分体现了艺人在塑造形象方面的技艺，其率真和质朴的品质，展示了我国民间艺术的生命力。

图2-64　泥玩动物——狗

图2-65　泥玩飞禽——公鸡

图2-66　泥玩人物——关公

(六) 木版画

木版画是由民间艺人以木板水印的形式创作并制作的一种民间装饰画。木版画的制作工艺流程为：由工匠先画出底稿，再雕刻于木板上，然后刷色着墨印于纸上。木版画题材

以吉祥内容和戏剧故事为主，如"招财进宝""福寿双全"以及门神、年画等，比较直白地表达了民众朴实的主观愿望，如图2-67、图2-68所示。在造型方面，运用传统的白描手法，并结合戏曲艺术夸张的特点来概括形象，颜色以红、绿、青、紫为主，形成强烈对比和重叠。民间木版画是独具中国文化特色的艺术形式，蕴含深厚的人文气息。

图2-67 木版年画

图2-68 木版画

民间图案体现了特有的集体审美意识和价值取向，整体表现出神秘、粗犷、质朴、简洁的审美特征。在造型上呈现求大、求全、求俗的原始造型观念，在色彩上传承华夏民族几千年的美学构架，显示了民间艺术强大的生命力和极高的审美价值，其蕴含的艺术精神值得现代艺术借鉴。

中国民间图案艺术反映了各民族的图案风格及其历史，民间图案纹样的产生、发展和演变，与民族的生产、经济密切联系，它以代代相传的直接传承方式继承了传统，伴随中华民族的繁衍生息而发展演变。民间图案对于探索现代图案艺术与传统图案的继承关系有着很大的启迪作用。

第四节　外国装饰图案的演变与发展

一、日本传统图案

日本的传统图案反映了日本的民族精神积淀。日本的古代历史和中国紧密相连，文化往来一向频繁，因此日本文化深受中国古代文化的影响。日本造型美术的起源，大约可以追溯到公元前7000年，也就是制造绳纹陶器初期。

日本从外国进口的东西，大部分来自唐朝统治下的有世界观念和异国情调的中国社会。在这一时期，唐代中国社会对日本产生了巨大影响，使日本间接吸收了相当可观的国际文化。日本图案纹样在造型和色彩上，深受中国盛唐文化的影响，同时，日本通过唐朝

接触印度、伊朗的文化，从而形成了日本第一次文化全面昌盛的局面。遣唐使、派往中国的留学生在日本文化以及美术繁荣方面起着极大的作用。日本人民对于外来文化，通过吸收和变更的过程，不断地创造新文化并促使其成长。虽然有些文化现象多少保持了文化渊源所具有的色彩，但其他不少文化现象经历了去粗存精和加工琢磨的过程，已经形成独特的个性特征，日本的传统图案也在不断发展中。就日本纹样的表现手法和特征来看，首先，它吸收了中国绘画的表现特征，在近代又受西方绘画的影响，逐渐形成了日本民族特有的细腻、优美、纤巧的画风，一如日本传统的歌舞伎。日本的装饰图案类似浮世绘的版画风格，采用大面积的单色和平面构图，时间和空间应用散点透视，这与中国画的散点透视有一脉相承的感觉，如图2-69所示。

图2-69　日本装饰图案

二、古埃及图案

埃及位于非洲北部，撒哈拉沙漠以东。与许多古老文明一样，埃及文明由一条大河——尼罗河所孕育。在法老时代，尼罗河谷地被称为"上埃及"，尼罗河三角洲被称为"下埃及"。在河谷中，悬崖峭壁举目可见，除此之外就是沙漠，三角洲则平坦无边际。由于自然环境不同，上、下埃及发展出不同的文化与信仰。因此，自古以来埃及人和邻近民族都称埃及为"两地"，而尼罗河就成为两地之间的联系要道，也是维持埃及文明整体性的命脉。

古埃及人以农耕为主，相信神明和来世，因此建造了相当多的神殿和王墓。建筑为石

头构造，历经千年，很多建筑现在已经成为埃及古老文明的地标。在所有人类文明中，至今为止人们所知道的最早的植物母题描绘就是古埃及古王国时期的莲纹。

古埃及图案是享有世界盛名的极有特征的图案艺术，它是古埃及人生活的一部分，是古埃及人杰出的创造。当中国的文明还在新石器晚期的抽象几何线条中徘徊时，古埃及的壁画上乃至陶罐上已经出现明晰的动植物图形。古埃及图案简练、概括，采用水平构图，装饰性强，如图2-70、图2-71所示。所有的古埃及艺术都有显著的象征特点，普遍流行的莲花图案的对称单位图形给人以庄严和神圣感。纸草图案似未开放的蒲公英，象征幸福。柱式图案有中心垂直的对称轴，分层组织各局部图案。连续图案中涡形的水纹及其延伸出来的连接线，给人以澎湃的水的流动感。用"万"字形旋转曲线的骨骼，将单元图案相互紧扣在一起。

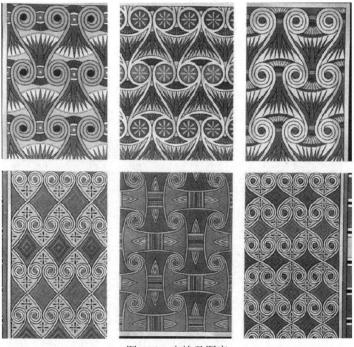

图2-70 古埃及图案

图2-71 古埃及人物及动物图案

三、古波斯图案

波斯部落最初居住在伊朗高原西南部，靠近波斯湾。公元前9世纪，波斯人还处在游牧部落阶段，公元前550年居鲁士大帝开创了阿契美尼德王朝，建立了面积庞大的波斯帝国，直到公元前322年被亚历山大大帝征服。在波斯帝国统治的200多年间，对于被征服民族的传统文化，波斯人采取兼容并蓄的态度，因此形成了丰富多样且更为壮丽宏大的艺术风格。古代两河流域民族众多，在漫长的历史岁月中，他们互相竞争、互相促进，共同创造了辉煌的美索布达米亚(两河流域)艺术，使其成为人类文明史上的重要篇章。虽然自此以后古老的东方文明逐渐走向衰落，但美索布达米亚文明的丰富遗产却为希腊、罗马社会及东方各国继承。

古代波斯手工业生产非常发达，图案内容广泛，最具代表性的是波斯地毯图案。在萨珊王朝的时候，波斯织毯甚至成为比银器更具世界性的高档工艺品。波斯地毯图案精美华丽，以抽象的植物、阿拉伯文字和几何图案构图，如图2-72所示。织毯的装饰内容主要取材于地中海地区人民的生活环境、民俗风情，分为直线条几何图案和曲线写实图案，较为常见的元素有：宗教人物纹、花瓶花草纹、文字纹、树木动物纹、狩猎纹、庭院建筑纹。图案追求形态完美、色彩艳丽、纹饰繁杂，构图极具装饰性。

图2-72　波斯地毯

四、希腊图案

希腊的地理位置十分优越，它处于地中海东端、爱琴海北岸、巴尔干半岛的南端。这里自然风光美丽、气候宜人、交通方便，能从海路与各国顺利地交流各种物质和文化。希腊距离文明古国埃及和两河流域也并不遥远，当上述两地的美术文化衰退、分化、外溢时，首先受益的便是希腊。希腊土地贫瘠，不适宜耕种粮食，但气候宜人，适于花草树木生长。所以，古希腊的服饰多以人物和植物为主题，植物纹理有橄榄纹和莲纹。古希腊奴隶社会以城邦为核心，城邦国家提倡公民具有强健的体格和完美的心灵，这成为希腊艺术

创造的理想形象。

　　古希腊装饰艺术在形式上有着极强的形式美感，每一根卷涡纹的曲线都体现了严格的数字美感。古希腊人很讲究比例匀称及和谐，各类艺术风格也遵循比例和谐的审美观念。在图案语言及装饰手法中，利用特殊的影形造型，用装饰线描绘，将具象的表现和抽象的表达合为一体，如图2-73、图2-74所示。古希腊人在陶瓶上绘制的图案式装饰画，内容丰富，多取材于神话故事和英雄传说，将器形、图案及装饰画融为一体，先后形成了不同时期的风格。

图2-73　古希腊棕叶纹饰呈扇形放射状打开

图2-74　古希腊装饰图案

■ 五、非洲图案

　　非洲是一个弥漫着神秘气息的板块，在这片辽阔的土地上，有着历史悠久的传统艺术。非洲图案艺术瑰丽与幽玄、狂野与妩媚并存，特别是雕刻艺术，更是别具一格，引起无数艺术家的美学思考。非洲雕刻图案采用整体写意的手法，并不注重刻画逼真的外部形象。从局部看，显得随意简单；从整体看，却透露出一种鲜活的内在生命力。既给人一种狞厉的神秘感，又能使人在那种自然浑朴、天真憨稚中感到亲切自然，如图2-75所示。

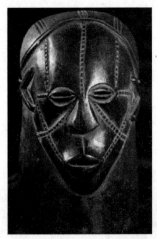

图2-75　古非洲雕刻

六、印第安图案

早在哥伦布发现"新大陆"美洲之前,当地印第安人已经在此生活和劳作了数万年时间。他们先后创造了举世闻名的玛雅文化、阿兹特克文化和印加文化。印第安图案神秘又有内涵,既包含了淳朴和明朗的阳光,又具有原始信仰的残忍和诡异。印第安图案伴随印第安各部族的宗教和各种生活习俗,出现于面具、护身符、陶器、刺绣、纺织物以及金银制品上,如图2-76。印第安图案具有神秘感,绚丽多彩且独具风格。许多图案都是非常罕见的,值得我们珍藏。

图2-76　印第安金属制品——黄金面具

无论是中国传统装饰图案还是世界装饰图案,都为今天的艺术设计者提供了取之不尽、用之不竭的资料源泉。在参考与借鉴的同时,认真研究和继承传统图案的设计理念和精华,是现代艺术创作的必经之路。

———— 拓展训练 ————

作业要求:简述并分析中国不同时期图案的特点与发展趋势。
作业步骤:收集中外不同历史时期形式优秀的装饰图案作品,以小组为单位对收集的图案的风格和特点进行分析讨论。
作业数量:分析报告或小结1份。

第三章　图案造型的基本原理与形式美法则

训练目的： 掌握图案由写生到变化的方式方法及特点，认识图案造型的基本规律和形式美法则，能合理地运用形式美法则，注意形式感带来的视觉感。

课程提示： 了解图案写生与变化的意义与方法，可以提高学生对自然物象的提炼概括能力、观察能力及造型能力。图案的变化是装饰图案设计的核心内容，需要在实践创作中灵活运用。

课题时间： 4课时

第一节　图案造型的基本原理

一、图案的写生

(一) 图案写生的目的与意义

图案写生是为图案变化收集素材，寻找创作灵感和变化点，并为图案创作提供形象依据的重要手段。通过写生的观察与记录，能使我们全方位地了解对象的形态特征、结构特征并加深对对象的认识，以便运用各种表现形式把写生的对象简练概括地描画出来。同时，写生过程也能培养设计者敏锐、精确的观察力、分析力、表现力和思考力，并有助于设计者学会用选择、提炼、加工的写生手法，充分表现物象的特征和本质。在写生中运用形式美基本法则，描绘出结构清晰、造型优美的自然物象，只有这样才能为图案的设计变化做好准备。

(二) 图案写生的方法

图案写生，首先要对自然物象进行深入细致的观察，选择形态优美、特征典型、角度适宜的自然物象作为描绘对象。对于花卉植物的描绘，要了解花卉的生长规律、组织结构及形象特征，掌握必要的花卉植物常识，细致观察花、枝、蕊、苞、萼、蒂、冠等生态特点、姿态和形态结构以及它们之间的相互关系。在描绘时，侧重对花卉生长结构的刻画，既要有整体的描绘，也要有局部的细致刻画。对动物的描绘，要了解动物的特征、形态结果、生活习惯和性格特点。人物写生应熟悉和掌握人体的结构、比例和形态，通过取舍，提炼对象的特征，着重描绘有利于表现形体结构的内容。风景写生应分清主次，表现景物的层次关系。

图案写生的方法是多种多样的,只要能达到写生的目的和要求,各种方法都有所长,均可采用,常用的方法有以下几种。

1. 素描(明暗)

图案的素描写生方法和绘画素描是一致的,都是训练绘画基本功的主要手段。但图案写生,工具简单,不过分追求线条、虚实等空间表现,不必讲求三大面、五大调子,而是强调表现对象的结构、大概的体面,要做到层次分明、有立体感和生动感。图案的素描写生作品如图3-1、图3-2、图3-3所示。

图3-1　写生素描花卉　　　图3-2　写生素描动物　　　图3-3　写生素描人物

2. 线描(白描)

图案的线描写生是依据中国传统绘画,用单线勾勒物象外形及结构特征的方法。采用此方法既可以描绘物象的整体形象,也可以描绘物象的细部构造。通过线条物质的粗细、浓淡、曲直、刚柔等,准确地表现对象的形态、结构和特点,用线要求严谨、果断、清晰,讲究轻重曲直。图案的线描写生作品如图3-4、图3-5所示。

与中国传统绘画中的白描相比较,线描写生在使用工具上更加自由,可以用毛笔、铅笔、炭笔、钢笔、圆珠笔、针管笔等。

图3-4　写生线描花卉　　　　图3-5　写生线描人物

3. 影绘

图案的影绘写生是运用单色(黑色或其他单色)的阴影平涂来表现对象，将物象处理成类似剪纸的形式。影绘着重表现对象的外形轮廓特征和动态特征，舍去细部，形象简练、概括。写生时要选取能集中表现对象形态与神态的角度来描绘；在表现方法上，能概括、大体地抓住对象的特点；在画面效果上，应注意处理形与底、黑与白的关系。影绘写生作品图案效果概括力强、黑白分明、形象突出，如图3-6所示。影绘写生有利于锻炼和提高设计者敏锐的观察能力、概括表现能力和提炼取舍的布局能力。描绘工具一般使用毛笔。

图3-6 写生影绘花卉

4. 彩绘

彩绘是以水粉、水彩等颜料对物象进行描绘的写生方法。采用这种方法，可以准确地刻画物象的形象特征，表现丰富的光影色彩变化，如图3-7、图3-8所示。

图3-7 写生彩绘动物　　　　　图3-8 写生彩绘风景

5. 淡彩

图案的铅笔(钢笔)淡彩写生是在线描的基础上对物象进行色彩的渲染描绘。在绘制时，先以勾线的方式画出对象的主要位置，再以色彩渲染。图案淡彩写生既能准确、清晰地表现写生对象的结构，又能反映对象的色调变化，为图案素材的造型和用色提供了较充分的依据。

淡彩写生的颜料通常为水彩，也可以用水将水粉颜料稀释使用，颜料要求薄而透明，不能覆盖线描。图案的淡彩写生作品如图3-9、图3-10所示。

图3-9　写生淡彩风景　　　　　图3-10　写生淡彩花卉

二、图案的变化

(一) 图案变化的目的与意义

图案本身源于自然，又不同于自然。对自然形象的再创造过程称为图案的变化，即将写生的素材进行归纳、变化，去粗存精、扬长避短，将个性化的部分突显出来，打破自然形态的排列方式，使对象的特点更强烈、更典型、更具装饰感、形式美感更强，如图3-11、图3-12所示。图案变化就是理想的、超然的艺术形象的美化，是生活与自然的完美结合。

图3-11　花卉图案变化　　　　　图3-12　动物图案变化

(二) 图案变化的方法

图案变化的方法很多，常见的有简化、夸张、几何化、装饰与添加、透叠、分解与重构等。这些方法不是孤立的，作图时需要相互联系，综合运用并有所侧重。

1. 简化

简化，即以简约的方式，通过做减法来概括提炼、集中本质、整体归纳，将自然写生素材中不规则的部分规则化，使主题更突出、形象更典型。

简化的形态不同于简单的形态，它是将多样的形式组织在一个统一的结构中。要求按照一定的形式法则，将图案形象的内部结构特征和外部形状特征进行简化和归纳，同时强调物象的完整性，使其更具艺术感染力，如图3-13、图3-14所示。

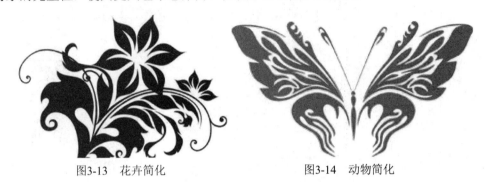

图3-13　花卉简化　　　　　　图3-14　动物简化

简化的方式可分为线的简化和面的简化。线的简化是以线条表现对象的形态特征，线条必须具有力度和表现力。面的简化是用面表现平面化效果，省略对象的内部结构，选取有表现力的角度进行面的描绘。

2. 夸张

夸张是在简化的基础上强调自然形象的特征和个性。夸张的前提是简化，而简化是为了更好地夸张变形。具体做法是将素材简化后，对保留部分的自然物象中最典型、最突出的特征加以强化，使它更为鲜明，更具代表性、装饰性和趣味性，同时增强对象的感染力，如图3-15所示。夸张手法的运用需要设计者有丰富的想象力，通过追求理想美的图形来弥补现实的不足。

图3-15　图案变化——夸张

夸张绝不是随心所欲地改变，而是要抓住物体的特征进行强化。夸张适度的同时，加强形体特征方面对结构、比例、动态的改变，以便达到物体形态的统一与完美。例如，对于植物，可以是花形、花姿的夸张；对于人物、动物，可以是某个典型部位的特征、形体比例、动态等的夸张变形。

夸张的方式有外形夸张、动态夸张和适形夸张。外形夸张可以是对象的细节夸张或整体夸张，针对局部细节特征进行夸张变形，或对整体外形进行夸张处理，强调轮廓特征，突出对象特点，强化形象。动态夸张是以对象的动态特征为主，可加强装饰形态的动感，以活跃画面气氛。适形夸张是在固定的空间里，如在方形、圆形的空间结构中造就形态。

3. 几何化

几何化是将所描绘的图案的细部归纳为与其近似的几何图形，使具体形象抽象化，如直线形、折线形、弧线形等，但结构形态保持不变，如图3-16、图3-17所示。几何化的图案简化了形的复杂性，但更具概括力、理性，并且逻辑性更强。

图3-16　花卉几何化

图3-17　动物几何化

4. 装饰与添加

装饰与添加是对已经提炼、概括、夸张变形处理的图案形象进行修饰，添加一些具有特征的装饰纹样，使得图案更丰富、更饱满、更富于变化，装饰效果更强。装饰与添加的目的是使图案形象更充实、更具装饰性，同时也可以丰富画面肌理，增添画面情趣，体现作者的个性特点。在保持原形态特征的前提下，可以在图形中添加与物象本身有关或无关的纹样，也可以添加抽象的点、线、面。装饰与添加的内容可以自由组合，不受形体和结构的约束，能产生更美的装饰效果，更具想象力，如图3-18～图3-21所示。

添加的方法分为添加自然形态和添加主观设想。添加自然形态是指在图案形态中添加客观对象本身的内容，如自然纹理、结构，丰富对象的图形内容。添加主观设想是指以审美为特征，添加不属于物象本身的内容，如抽象形态或另一种事物。

图3-18　装饰与添加作品1

图3-19　装饰与添加作品2

图3-20　装饰与添加作品3　　　　　　　图3-21　装饰与添加作品4

5. 透叠

透叠是将不可见的现实图像变成可见的想象图像的一种方法，即将画面中看不见的背面部分也表现出来，使物体双向的轮廓得以完整展现。透叠手法模糊了形与形的前后关系，拓展了图案在平面化领域中的发展空间，使图案形态本身更完整，也使画面产生了更多的变化，如图3-22、图3-23所示。

图3-22　透叠作品1　　　　　　　　　图3-23　透叠作品2

6. 分解与重构

分解与重构是将自然形象分解、打散成某些局部或若干部分，改变原来的组织形式，再利用并列、透叠、重复、错位等方式重新组合，从而产生新的有意义的图形，如图3-24、图3-25所示。采用该方法时，再创造的形象源于自然又超越自然本身，构成画面新的格局形式。

分解与重构的方式分为形态分解与重构、画面分解与重构。形态分解与重构是将形象结构解体成若干部分，重新构成新的、打破常规的对象。画面分解与重构是将画面进行分解、切割，再进行错位的重新排列。

图3-24　分解与重构作品1　　　　　　图3-25　分解与重构作品2

第二节　图案造型的形式美法则

一、变化与统一

　　自然界中的物种丰富多彩、千变万化，每个物种都有各种各样的外貌。例如，不同树种的树叶有着不同的外形，但它们的色彩大同小异，如图3-26所示；蝴蝶有着绚丽的纹理和色彩，但是它们拥有特征统一的外形，如图3-27所示。图案的形式美法则是对自然美的概括和集中，而变化与统一是构成图案形式美的两个基本条件。变化与统一是辩证统一的关系，两者既相互对立，又相互依存，一味追求变化或片面强调统一都会使画面变得杂乱无章或单调、沉闷。

图3-26　自然界中的叶子　　　　　　图3-27　绚丽多彩的蝴蝶

(一) 变化

变化是指图案的各个组成部分的差异。图案中的点、线、面的大小形状、色彩性质、表现技法等都是构成画面的重要因素，如何恰当地组织并处理好这些关系，更好地表现其艺术效果是图案变化的目的。

(二) 统一

统一是指图案的各个组成部分的内在联系。基于这种联系，对变化进行有条理的管理、制约，可使图案主题突出，具有鲜明的秩序感。统一法则的特点是规整、单纯、庄重，它是创造图案装饰和谐感、安定感的重要手段。

变化与统一相互依存、相互制约，图案设计就是在统一的约束下变化，在变化的基础上统一，在变化统一中充分展示图案的审美价值，如图3-28～3-30所示。

图3-28　变化与统一作品1

图3-29　变化与统一作品2　　图3-30　变化与统一作品3

二、对比与调和

对比与调和是自然界中普遍存在的生态现象。例如，紫色花在黄色花丛中形成强烈的色彩反差，通过极为相似的花叶外形达到调和，如图3-31所示。又如，颜色差异很大的母

子马，由于它们共有的体貌特征和内在的亲缘构成了和谐，如图3-32所示。再如，黑夜与白昼、新与旧、水与火等许多性质截然相反的状态通过一定的调和方式共同存在，互相衬托。对比与调和是变化与统一规律的另一种表现形式。图案中只要存在两个或两个以上的装饰因素就会产生对比与调和的关系，所以对比和调和在图案形式美中占有极为重要的位置。

图3-31　黄色与紫色蝴蝶兰　　　　　图3-32　黑白母子马

（一）对比

对比是指图案中异色、异质、异量的元素组合在一起，形成相互对比，产生差异的现象。在图案创作中，可以利用对比加强或减弱矛盾的对立强度，充分表现图案形式美，显示丰富的内涵。只有通过对比才会产生图案的多样性。对比可强烈、可微弱、可显著、可模糊，可复杂、可简单。对比的目的在于求差异、求个性或强调某个部分的特征，以增强图案装饰的艺术表现力。

（二）调和

调和是指装饰图案中运用相似、近似甚至相同的构成因素，减少差异或在不同的造型要素中强调其共性，使图案具有比较明显的统一性。

对比与调和在装饰图案中的反映形式多种多样，有表现手法上的对比与调和，有表现形式上的对比与调和，有表现色彩上的对比与调和，以及材料、材料表现风格上的对比与调和等，如图3-33、图3-34、图3-35所示。对比与调和是相互依存的，在设计中，对比是基础，没有对比，图案则失去活力；过于调和又会使图案产生单调、单板、沉闷的感觉。对比与调和本身就是矛盾的两个方面，灵活掌握并运用该方法，是图案设计的关键。

图3-33　运用在手提袋上的对比与调和

图3-34 明暗对比与调和

图3-35 运用在招贴上的对比与调和

三、对称与均衡

大自然的众多生物都有对称的结构,如植物、动物、人类等。人类对对称的形式有着天然亲近感,并创造了无数具有对称形式的物体,如建筑、器物、家具等。均衡也叫平衡,它体现了自然界中生物的动态形式,植物的生长、动物和人物的运动及各个物种的生态共存,均表现为一种平衡状态。对称与均衡是图案形式美法则中体现平稳量感的两种形式,是装饰图案的基本形式。

(一) 对称

对称是指基于中心或中心线,将两个或两个以上相同或相似的元素加以偶性的组合,呈现左右、上下、对角等量等形的组织形式。根据轴线位置的设定,可分为上下对称、左右对称、辐射对称。在自然界中,对称的造型结构有很多,如昆虫的翅膀、植物的叶子和花朵的花瓣等,如图3-36~图3-38所示。对称的形式有强烈的稳定感、整齐感、庄重感和统一感。运用对称原则的图案造型能够产生平稳、宁静的视觉效果,表现视觉的统一与平衡,如图3-39、图3-40所示。但要注意的是,绝对对称的画面缺乏变化,容易产生拘谨和单调感。

图3-36 蝴蝶对称的翅膀

图3-37 植物对称的叶片

图3-38 植物的对称形态

图3-39　建筑物的对称结构　　　　图3-40　古代玉雕对称的造型

(二) 均衡

均衡的基本形式是平衡,均衡是遵循力学原理,以等量而不同形的构成组合,给人以稳定、适宜的感觉。均衡的图案不受中心点或中心线的约束,形体两侧不必等同,但在量上应大体相当形成视觉平衡形式。它没有对称的造型结构,但有对称式的视觉重心。均衡的图案造型,可使对象的位置、大小、形状、动势、明暗、色彩等方面更生动,以避免产生拘谨和刻板的视觉效果。

对称与均衡既可单独运用,也可综合运用,如图3-41～图3-44所示。

图3-41　对称与均衡作品1　　　　图3-42　对称与均衡作品2

图3-43　对称与均衡作品3　　　　图3-44　室内设计中的对称与均衡

在对称与均衡的图案造型中,大马士革纹饰比较具有代表性。大马士革纹饰的特点是四方连续、均衡对称、庄重华贵。这种花纹最早出自丝织物图案,曾是西欧宫廷御用装饰,其复古花纹典雅高贵,是奢华的代表,也是最具代表性的欧式花纹之一,如图3-45所示。

图3-45　大马士革花纹

四、节奏与韵律

图案的节奏与韵律是指由条理化的重复变化产生的一种形式美,如图3-46所示。

图3-46　自然界的韵律

(一)节奏

节奏是秩序在时间、空间上的节律。节奏在图案中是指某一形式的连续有规律的变化与反复,即相同的造型要素反复出现在同一装饰形式之中,从而引起人的视线有序运动而产生的动感。例如,形态的反复组合、有规律的渐变等,都能使画面形成不同的节奏感,如图3-47所示。节奏在装饰图案中的具体表现形式有图案大小的有序变化,图案构图布局的规律安排,色彩的浓淡渐变,以及二方连续纹样的交替反复等。

图3-47　传统图案构图中的节奏感

(二) 韵律

韵律是在节奏的基础上形成的一种有规律的抑扬顿挫,如平缓、激烈、渐变、重复、回旋、流动、疏密等。图案中的韵律不同,表现出的个性也不相同。例如,以波浪运动构成起伏律动的表现形式,以造型元素的递增或递减组合形成的渐变韵律表现等,各有不同的审美情趣。韵律是形式规律内在的精神体现,能够增强图案的感染力和生命力,开拓艺术的表现力,如图3-48～图3-51所示。

图3-48　图案造型中的节奏与韵律1

图3-49　图案造型中的节奏与韵律2

图3-50　运用在建筑中的节奏与韵律

图3-51　运用在服装设计中的节奏与韵律

五、条理与反复

自然界中的万物看似繁杂纷乱，实则井然有序。从植物的生长、构造到动物的毛皮斑纹，以及田园的分布、山峰的脉络等，只要仔细观察，就会发现它们极具规律性、秩序化和循环反复的美，如图3-52、图3-53所示。

图3-52　植物叶片的反复　　　　图3-53　斑马条纹的反复

(一) 条理

条理是指对自然形态加以概括、整理、归纳，使其显现秩序和规律性，呈现一种整齐美。装饰图案中的条理既体现为图案布局的合理安排、错落有致，也体现为造型、色彩的处理手法的规律与统一。条理所形成的图案层次分明、有条不紊、庄重严整、规律性强。

(二) 反复

反复是图案条理的扩展和延续，是条理化的一种形式，也是图案组织的一种基本处理手法。它是在相同或相似的形象单位的重复排列中呈现的一种有规律的变化，在组织元素相对的动静之间体现出的条理性、跳跃的节奏，如图3-54所示。装饰图案中的对称和连续都是不同形式的反复表现。

图3-54　形象单元的反复　　　　图3-55　运用在海报设计中的反复

条理与反复是图案区别于一般绘画特有的组织规律，是装饰性造型的重要表现形式之一，如图3-55～图3-57所示。

图3-56　图案造型中的条理与反复1　　图3-57　图案造型中的条理与反复2

拓展训练

作业要求：1. 理解图案写生与变化的关系。
　　　　　2. 收集优秀的图案图例，分析其是如何运用形式美法则的。
作业步骤：对各种花卉进行多角度写生，在写生稿的基础上进行简化、夸张、添加等变化练习；运用拟人、夸张的手法进行动物的写生与变形创作。
作业数量：4张(20cm×20cm)。

第四章　装饰与图案的组织构成形式

训练目的：掌握装饰图案的构成形式及设计方法，并能综合运用。

课程提示：图案的构成形式反映了图案的规律性和程式性特点，学习图案纹样的组织规律和骨骼结构，有利于在实际生活中有效运用装饰图案。

课题时间：4课时

图案造型本身是比较自由和多样化的，但由于图案所应用的装饰物有着特有的造型、功能和工艺技术，使得图案纹样必须具有一定的规律性和程式性来契合这个装饰物。因此，对于不同的装饰物，需要采用不同的纹样构成方法。归纳起来，图案纹样的构成形式可分为单独纹样、适合纹样和连续纹样。

第一节　单独纹样

单独纹样是图案组织的基本单位，纹样结构比较自由，自身具有独立性和完整性。在形态方面，要求结构严谨、造型完整、外形独立。在装饰图案中，单独纹样占有很重要的地位，它可作为组织其他纹样的单位纹样，是构成适合纹样和连续纹样的基础。从结构形式来看，单独纹样可分为对称式和均衡式两种。

■ 一、对称式

对称式又称均齐式，是以中轴线和中心点为依据，在固定的中轴线和中心点的左右或上下两侧设计等形、等量、等色的纹样，对称式具有条理、平静、稳定的风格，力量感较强，如图4-1～图4-3所示。按其表现形式，可分为绝对对称和相对对称。绝对对称是以一条直线为中心对称轴，轴线两侧的纹样为同形、同量的配置；也可以指以一点为中心，上下左右配置完全相同的纹样，如图4-4所示。按对称角度的不同，一般有左右对称、上下对称、旋转对称三种形式，如图4-5、图4-6所示。按基本型的组织动势又可分为独立式、相对式、相背式、交叉式、向心式、离心式和结合式等形式，如图4-7所示。相对对称是指轴线两侧或上下左右配置的主要部分相同，局部稍微有差异的构成方式，但大的空间效果仍是对称的，如图4-8所示。

图4-1 对称式单独纹样1　　图4-2 对称式单独纹样2　　图4-3 对称式单独纹样3

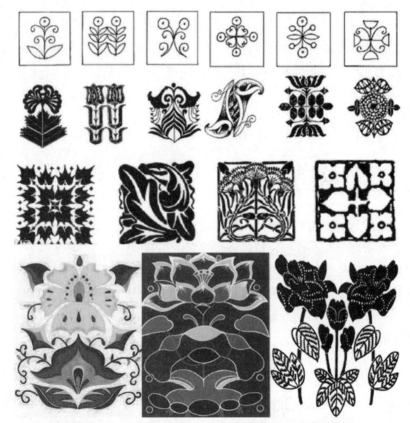

图4-4 一组以中轴线和中心点为依据的绝对对称纹样

图4-5 上下左右对称纹样　　图4-6 旋转对称的纹样

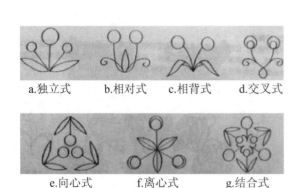

图4-7　不同动势的绝对对称纹样　　　　图4-8　相对对称纹样

二、均衡式

均衡式又称自由式或平衡式，它不依赖于图案的同形、同量，而是采用等量、不等形的纹饰，在视觉上取得整体的均衡和稳定的一种图案。均衡式的单独纹样没有固定格式的限制，但要求纹样的组织排列保持画面的稳定性。同时，均衡式装饰图案在空间和形态的构成设计上，具有生动、新颖、变化丰富的特点，如图4-9～图4-12所示。

图4-9　一组均衡式单独纹样

图4-10　均衡式装饰图案1　　　图4-11　均衡式装饰图案2　　　图4-12　均衡式装饰图案3

第二节　适合纹样

适合纹样是受一定外形轮廓制约的图案构成形式。它是依据一定的组织方式，使图案素材完整、自然地适合于一定外形的方法，如方形适合纹样(见图4-13)、圆形适合纹样(见图4-14)、三角形适合纹样等。适合纹样的组织要求为结构严谨、构图完整、形象与空间舒展均称、外形与纹样内容是一个有机的整体。由于受到特定的形状限制或有特定的形式要求，适合纹样常用于建筑装饰、陶瓷设计、工业产品设计和各种工艺品设计之中。适合图案分为形体适合、角隅适合、边缘适合等形状。

图4-13　方形适合纹样

图4-14　圆形适合纹样

一、形体适合

形体适合纹样是最基本的一种适合纹样形式。它是把图案纹样组织在一定的形体轮廓中，是最基本、最主要的一种装饰纹样。形体适合纹样的外形可分为几何形体和自然形体两大类。几何形体有三角形、方形、圆形、多边形等；自然形体有葫芦形、梅花形、鱼形、桃形、扇形、文字形等。图案形体适合的形式有变形适合法和添加适合法。变形适合法即改变图案的形态以适合被装饰物象的外形；添加适合法则是在主体物象的基础上，增加相同或相异的构成元素，使画面丰富，并适合其外形轮廓。

从内部布局来看，适合纹样与单独纹样类似，也分对称和均衡两种形式，但骨式更丰富，有直立式、放射式(离心式、向心式、结合式)、旋转式(同形、太极形)和多层式等，如图4-15所示。

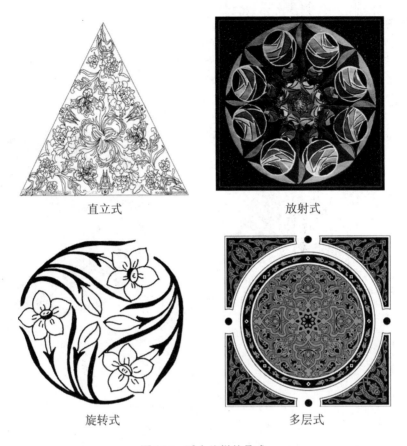

图4-15 适合纹样的骨式

形体适合的组织形式有对称式、均衡式、放射式、旋转式、聚散式和综合式。

(一) 对称式

对称式适合纹样又称均齐式适合纹样,表现为一种规则格式。通常采用上下对称或左右对称的等形、等量格式,以对称中轴线或中心点为参照,将空间划分为若干单元区域,纹样构成结构严谨、庄重、大方稳重,如图4-16、图4-17所示。

图4-16 对称式适合纹样1

图4-17 对称式适合纹样2

(二) 均衡式

均衡式适合纹样是一种不规则的自由格式纹样，它依照平衡法则，在适合外形的基础上保持视觉平衡，以取得和谐与整体的装饰效果。均衡式纹样比对称式纹样更加活泼自由，更富创造活力。如图4-18、图4-19所示。

图4-18　均衡式适合纹样1

图4-19　均衡式适合纹样2

(三) 放射式

放射式适合纹样具有方向性，向外辐射为离心式，向内辐射为向心式，两者主要通过方向来区别。另外，也有向心、离心相结合的构成形式。由于放射式纹样是由几个等量的单位元素组成的，所以比直立式的纹样图案更富于变化，如图4-20～图4-22所示。

图4-20　放射式适合纹样1

图4-21　放射式适合纹样2

图4-22　放射式适合纹样3

(四) 旋转式

旋转式适合纹样与放射适合纹样式大体相同，具有方向性，但它的方向是通过运动形态向外或向内做顺时针或逆时针旋转。旋转式适合纹样由于多用曲线，容易取得生动活泼的空间效果，骨架构成舒展，动态感强。如图4-23～图4-25所示。

图4-23　旋转式适合纹样1　　　图4-24　旋转式适合纹样2　　　图4-25　旋转式适合纹样3

(五) 聚散式

聚散式适合纹样同样以中心点为轴心，作向外扩散或向内聚拢的变化。其纹样组织节奏感强，具有明显的方向感，如图4-26~图4-28所示。

图4-26　聚散式适合纹样1　　　图4-27　聚散式适合纹样2　　　图4-28　聚散式适合纹样3

(六) 综合式

综合式适合纹样采用多方向、多角度、多外形适合的图案构成，具有丰富多变的视觉效果，如图4-29、图4-30所示。

图4-29　综合式适合纹样1　　　　　　图4-30　综合式适合纹样2

二、角隅适合

角隅适合纹样也是适合图案的一种形式。它常装饰在各种形体的转角部位，所以也叫"角花"。角隅纹饰一般根据不同客观对象的对角的大小、形式进行变化。角隅适合图案的形态有大于或小于90°的梯形、菱形等，其边长可以不相等。可以作为单独图案装饰，也可以与其他图案组合装饰。角隅纹样的应用范围十分广泛，在纺织品、古建筑中运用得特别突出。角隅适合纹样的基本骨架有对称式和均衡式两种，如图4-31所示。

图4-31　角隅适合纹样

(一) 对称式

对称式角隅适合纹样是在转角范围内，以对称轴或造型中心点为依据由左右两侧的相同纹饰设计组成的。对称式角隅适合纹样规整严谨、整体感强，如图4-32、图4-33所示。

图4-32　对称式角隅适合纹样1　　　图4-33　对称式角隅适合纹样2

(二) 均衡式

均衡式角隅适合纹样是在转角范围内均衡、自由地设计纹样，因为不受过多的条件限制，纹样的设计较为灵活、生动，如图4-34、图4-35所示。

图4-34　均衡式角隅纹样1

图4-35　均衡式角隅纹样2

三、边缘适合

边缘适合纹样是围绕特定形体，如方形、圆形、三角形、多边形等的周边进行装饰的纹样组织设计形式。边缘适合纹样是适用于周边造型的一种装饰图案，它一般用于衬托中心纹饰或配合角隅纹饰进行整体装饰，但也可以成为一种独立的纹饰纹样。边缘适合图案和二方连续图案不同，二方连续图案可以无限延展，而边缘适合图案则应根据形体装饰需要，与形体周边相适应，并受到形体外形的边缘所限制。如边缘纹饰的外形是圆形的，一般会采用二方连续的组织形式；如果是方形的外形，则应注意转角部分的纹饰结构要穿插自然。边缘适合纹样的构成呈现相对封闭的状态，要求纹样在适应外形的同时独立完整。边缘适合纹样常用于美化物体边缘，如藻井、书籍封面、服饰、地毯、相框等的边缘，如图4-36～图4-39所示。

图4-36　边缘适合纹样1

图4-37　边缘适合纹样2

图4-38　边缘适合纹样3

图4-39　边缘适合纹样4

第三节　连续纹样

连续图案纹样是由一个或几个基本单位纹饰按照一定的排列依据和规范有规律地向上下或左右重复循环排列连接，或向四方有规律地持续扩展，使其连续成大面积的或无限连续的一种图案构成形式。连续纹样的特点在于它的扩展性。连续纹样是单位纹样的连续组合，它具有条理性、秩序性、连续性、装饰和节奏感强的特点。连续图案的应用范围很广泛，既可作为图案边饰，也可作为大面积的装饰图案。连续纹样的组织形式分为二方连续纹样和四方连续纹样两大类。

一、二方连续

二方连续纹样是指一个或一组单位纹样向左右或上下两个方向有条理地重复连续排列而构成无限连续的呈带状的一种纹样，因此也称为带状纹样或边花纹样，如图4-40所示。它依据一定的构成形式法则，由一个纹样或两三个纹样组合成一组单位纹样，将单位纹样向左右连续有规律地排列，称为横向二方连续；向上下连续的，称为纵向二方连续；环内前后相接地排列，称为环状二方连续。二方连续的特点是节奏性强，这种图案的基本单位，既要求纹样完整，又要求纹样之间相互穿插呼应，并有丰富的节奏变化。二方连续是装饰中用途较广的一种组织形式。二方连续纹样常以花卉图案和几何形为主，常用来做建筑、门框、服装、纺织品、器物等的边饰图案。

图4-40 二方连续纹样

二方连续纹样的构成形式主要有以下几种。

(一) 散点式

散点式的单位纹样互不相接，以散点的形式分布。在图案中，由一个或多个单位纹样横向或纵向反复地、有规律地重复连续，从而形成散点排列形式。散点式二方连续纹样的构成比较简单，制作方便，连续后能产生大方、安定的装饰效果，整体感强，如图4-41～图4-44所示。

图4-41 散点式二方连续纹样1

图4-42 散点式二方连续纹样2

图4-43 散点式二方连续纹样3

图4-44 散点式二方连续纹样4

(二) 直立式

直立式二方连续纹样具有明显的方向性，是沿上下垂直的方向横向或纵向反复连续排列的，由一个或多个单位纹样连续而成，如图4-45～图4-47所示。

图4-45　直立式二方连续纹样1

图4-46　直立式二方连续纹样2

图4-47　直立式二方连续纹样3

(三) 水平式

水平式二方连续纹样的构成骨架呈水平排列，有同向、异向等多种组织形式。这种纹样有安定、统一的效果，如图4-48～图4-50所示。

图4-48　水平式二方连续纹样1　　　图4-49　水平式二方连续纹样2

图4-50　水平式二方连续纹样3

(四) 倾斜式

倾斜式二方连续纹样以一定的角度倾斜连续，可以向左、向右，也可以交叉，构成样式变化较多，组成的纹样生动、活泼，如图4-51～图4-53所示。

图4-51　倾斜式二方连续纹样1　　　　图4-52　倾斜式二方连续纹样2

图4-53　倾斜式二方连续纹样3

(五) 波纹式

波纹式二方连续纹样以波纹曲线为骨架，通过连续衔接和排列而成，分为单波线式和双波线式两种。纹样可以安排在波线上，也可以安排在双波线内。这种形式具有柔和流畅的韵律美感，传统装饰图案常采用这种组合变化形式，如图4-54～图4-56所示。

图4-54　波纹式二方连续纹样1　　　　图4-55　波纹式二方连续纹样2

图4-56 波纹式二方连续纹样3

(六) 折线式

折线式与波纹式的不同之处是线条的形式。折线式构成骨架由直线折合而成，纹样多呈对向排列，如图4-57～图4-60所示。

图4-57 折线式二方连续纹样1

图4-58 折线式二方连续纹样2

图4-59 折线式二方连续纹样3

图4-60 折线式二方连续纹样4

(七) 开光式

开光式二方连续纹样呈带状，中间置以几何形的框架，如圆形、椭圆形，内置主花纹，以突出主题、增强装饰效果，如图4-61所示；也可以由枝叶组成开光的形式，内置主

花纹，同样能取得良好的效果，如图4-62所示。

图4-61　开光式二方连续纹样1

图4-62　开光式二方连续纹样2

(八) 分割式

分割式二方连续纹样是将一个完整的纹样分为相同的两半进行交替排列。这种构成形式可取得既统一又富于变化的艺术效果，使画面的层次错落有致。

(九) 重叠式

重叠式二方连续纹样是将单独纹样、适合纹样和连续纹样中的两种或两种以上的纹样相互叠合进行排列。这种构成形式可增加图案的层次，产生丰富的空间变化。

(十) 综合式

综合式二方连续纹样是将单独纹样、适合纹样和连续纹样中的两种或两种以上的纹样进行综合运用的构成形式。这种构成形式可以取得更丰富的艺术效果，如图4-63～图4-65所示。

图4-63　综合式二方连续纹样1

图4-64　综合式二方连续纹样2

图4-65　综合式二方连续纹样3

上述各种纹样构成形式可以采用横向排列，也可以采用纵向或环状排列，均能产生不同的艺术效果。

二、四方连续

不同于二方连续向两个方向延伸(见图4-66)，四方连续纹样是一个纹样或几个纹样组成的一组单位纹样向上下左右四个方向延伸，反复排列而成(见图4-67)。由于它可以向四个方向无限连续扩大，具有可以大面积使用、强化图案表现力的特点，因此适用范围非常广泛，常用来做建筑装饰、壁纸、包装纸、墙地砖的、染织印花、地板等的图案等，具有很强的实用性，如图4-68～图4-71所示。

图4-66　一个单独纹样向两方连续(重复)出现形成二方连续

图4-67　一个单独纹样向四周连续(重复)出现形成四方连续

图4-68　四方连续纹样1

图4-69　四方连续纹样2

图4-70　四方连续纹样3

图4-71　四方连续纹样4

四方连续的构成形式有散点排列、连缀排列、重叠排列。

(一) 散点排列

散点排列是将一种或数种单位纹样作分散、不连续的点状排列，如图4-72所示。由于排列方式比较规整，容易造成呆板的视觉效果，所以在造型上要注意单位纹样的生动性。由

于骨架过于整齐单一，在纹样衔接上，要注意避免出现过大的间隙，造成视觉上的不连贯。

(a) 一个散点　　　　(b) 两个散点　　　　(c) 三个散点

图4-72　散点排列示意图

规则的散点排列有平排和斜排两种连接方法。

1. 平排法

平排法即单位纹样中的主纹样沿水平方向或垂直方向反复出现。设计时可以根据单位中所含散点数量等分单位各边，分格后依据"一行一列一散点"的原则填入各散点即可。还可以用四切排列或对角线斜开刀的方法剪切单位纹样，各部分互换位置并在连续处添加补充纹样，重复两次后再复位，即可得到一个完整的平排式四方连续单位纹样，如图4-73、图4-74所示。

图4-73　散点排列纹样平排法1

图4-74　散点排列纹样平排法2

2. 斜排法

斜排法即单位纹样中的主纹样沿斜线方向反复出现，又称阶梯错接法或移位排列法，可以是纵向不移位而横向移位，也可以是横向不移位而纵向移位，如图4-75、图4-76所示。由于倾斜角度不同，有1/2、1/3、2/5等错位斜接方式。具体制作时，可以预先设计好错位骨架，再填入单位纹样；也可以用错位开刀的方法一边设计错位线，一边添加、完善单位纹样。

图4-75　散点排列纹样斜排法1　　图4-76　散点排列纹样斜排法2

(二) 连缀排列

连缀排列是在特定的单位面积内，单位纹样之间相互穿插衔接并作纵横参差的排列。连缀排列的组织形式主要有菱形连缀、波形连缀、梯形连缀等。

菱形连缀以菱形作为基本骨架，在画面范围内进行菱形结构分割，将纹样直接填充在菱形内。画面完整，图形灵活，具有良好的装饰效果，如图4-77所示。

波形连缀以波浪曲线为基础，构造连续性骨架。其纹样结构流畅柔和、典雅圆润。在具体制作时，可以是一个单位纹样连续排列，周围辅以曲线衔接；也可以是同一方向的波形图形连缀。波形连缀纹样在视觉上具有连贯性，图形灵活多变，如图4-78所示。

图4-77　菱形连缀纹样　　　　　图4-78　波形连缀纹样

梯形连缀是以正方形或长方形作为基本骨架，骨架间呈阶梯状以循环错接方式排列，错接的比例可以是1/2错接、1/3错接、1/4错接。由于纹样的单调性，在进行设计时要注意在骨架空白处添加其他装饰纹样，以丰富视觉效果，如图4-79、图4-80所示。

图4-79　梯形连缀纹样1

图4-80　梯形连缀纹样2

(三) 重叠排列

重叠排列是将两种以上的纹样结合排列，在一种纹样上叠加另一种纹样。这样的图形组织变化丰富，结构互相穿插，但要注意排列的纹样内容应主次分明，避免重叠时层次混乱。在具体设计时，可以采用散点排列和波形连缀的结合、散点排列和菱形连缀的结合等形式，如图4-81~图4-83所示。

图4-81　重叠排列纹样1

第四章　装饰与图案的组织构成形式

图4-82　重叠排列纹样2

图4-83　重叠排列纹样3

三、综合纹样

综合纹样是指将单独纹样、适合纹样或连续纹样中的两种或两种以上的纹样综合组织在一个完整图案中。综合纹样采用几何骨架来安排构图，这种装饰构成形式的基本做法是：首先，选择基本形，一般采用曲、直、方、圆等形状；其次，定结构，使用经纬线组成九宫格，或使用经纬线和对角线组成米字格等，用以划分画面；最后，填充适当纹样。通过在骨架中填充适当的纹样，可以创造千变万化的纹样图案与结构严谨的综合装饰图案。因为这种纹样的构成具有一定的程式，所以也称为"格律体"纹样。

综合纹样的应用范围很广，如传统图案中的青铜图案、青花瓷图案，现代装饰中的地毯图案、床品图案、窗帘图案、包装图案以及建筑装饰图案等，如图4-84～图4-89所示。

图4-84　综合纹样1

图4-85　综合纹样2

图4-86　综合纹样3

图4-87　综合纹样4

图4-88　综合纹样5

图4-89　综合纹样6

拓展训练

作业要求：单独纹样、适合纹样、连续纹样的临摹练习。

作业步骤：由教师提供或学生自己收集临摹范本和作品背景资料，完成临摹练习。

作业数量：单独纹样、适合纹样、二方连续纹样、四方连续纹样各1张，临摹过程中着重体验装饰图案的构成规律。

第二篇　学习实践篇

第五章 装饰与图案在现代设计中的应用

训练目的： 通过学习装饰与图案应用设计，了解装饰与图案应用设计特性，感受装饰图案在现代设计中的实际应用，使学生具备一定的图案运用能力，为学生学习专业课程和从事设计实践做准备。

课程提示： 只有掌握装饰图案应用的特性，才能创作出具有合理性的图案形态。

课题时间： 4课时

第一节 装饰图案在视觉传达设计中的应用

图案在视觉传达设计中的应用非常广泛，小至一个标志，大到展示广告，包括广告设计、书籍装帧、包装设计、DM设计、标志设计、网页设计、展示设计等，如图5-1所示。这些图案的应用，不仅为设计者提供了一种新的设计手段，而且使设计载体更形象、生动，更容易被大众接受。在广告设计中，利用图案的装饰造型手法，不仅可以突出广告主题，形成广告性格，更能提高观众的视觉注意力，从而下意识地左右广告传播效果；在商品包装中，设计者如果能在包装设计中把握好图案的意境，合理安排图案、文字的形式结构，也能更好地传递设计思想和创意，让受众理解和接受；在标志设计中，图案所传达的意境美就是设计者的创意点，它能提高标志设计的识别性、符号象征性，使标志图形具有很高的欣赏、审美价值，更容易被人们接受和熟悉；在展示设计中，若能运用图案的形式美法则装饰空间，能更好地突出展示效果。

图5-1 装饰图案在视觉传达设计中的应用实例

一、标识设计

标识是一种特定的符号，是企业文化和企业形象的象征，是品牌视觉识别的先行者和核心。图案型标识在表现形式上生动、活泼而富有情趣，寓意清晰，便于记忆。

例如，中国联通公司的标识(见图5-2)是由中国古代吉祥图形"盘长"纹样演变而来的，回环贯穿的线条，象征着现代通信网络，寓意着中国联通的通信井然有序、迅达畅通以及中国联通公司的事业无穷无尽、日久天长。标识造型中两个明显的上下相连的"心"，形象地展示了中国联通永远为用户着想，与用户心连心的服务宗旨。

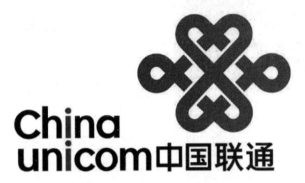

图5-2　中国联通标识

再如，中国石油公司标识(见图5-3)的基本色为红色和黄色，体现了石油和天然气的行业特点；标识整体呈圆形，寓意中国石油全球化、国际化的发展战略；十等分的花瓣图形，象征中国石油主营业务的集合；红色基底凸显方形一角，不仅表现了中国石油的雄厚基础，而且寓意着中国石油无尽的凝聚力和创造力；外观呈花朵形状，体现了中国石油创造能源与环境和谐的社会责任；标志中心太阳初升，光芒四射，象征中国石油将蓬勃发展，前程似锦。

又如，华夏银行标识(见图5-4)的外形以新石器时代的玉龙为基本形，体现"华夏"的深刻内涵；内形则采用代表现代银行电子化趋势的信用卡造型，表明华夏银行"科技兴行"的经营理念；标识的内形与外形天然结合呈现中国古钱币形状，将"华夏"与"银行"、"文化"与"现代"从视觉上融为一体；右边的空白与向前的龙尾，形成腾飞的趋势，展示了华夏银行根植中华五千年的文化精髓，争创一流，努力成为现代化、国际化商业银行的美好愿景。

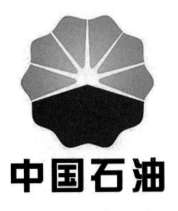
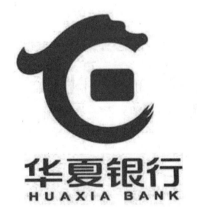

图5-3　中国石油公司标识　　　　　　图5-4　华夏银行标识

1. 以动物元素为主题的标识设计

在实际设计中,以动物为主题的标识设计较为常见,如图5-5~5-15所示。

图5-5　动物主题的标识设计1

图5-6　动物主题的标识设计2

图5-7　动物主题的标识设计3

图5-8　动物主题的标识设计4

图5-9　动物主题的标识设计5

图5-10　动物主题的标识设计6

图5-11　动物主题的标识设计7

图5-12　动物主题的标识设计8

图5-13　动物主题的标识设计9

图5-14 动物主题的标识设计10

图5-15 动物主题的标识设计11

2. 以花卉元素为主题的标识设计

除动物元素外，花卉元素也常被用于标识设计中，如图5-16～图5-25所示。

图5-16 花卉主题的标识设计1　　图5-17 花卉主题的标识设计2　　图5-18 花卉主题的标识设计3

图5-19 花卉主题的标识设计4　　　　　　图5-20 花卉主题的标识设计5

图5-21　花卉主题的标识设计6

图5-22　花卉主题的标识设计7

图5-23　花卉主题的标识设计8

图5-24　花卉主题的标识设计9

图5-25　花卉主题的标识设计10

二、平面广告设计

人们每天都要接触大量的广告信息，怎样让受众在最短的时间里读懂广告所要表达的信息，是广告设计很重要的一点。在这方面，装饰图案发挥了重要的用，它以其简洁明快、形式多样、寓意深刻的特点，成为平面广告中常用的一大元素，如图5-26～图5-29所示。

第五章 装饰与图案在现代设计中的应用

图5-26　初秋上新女装活动促销海报

图5-27　日本图书节招贴

图5-28　公益招贴

图5-29　弘扬中华传统的平面广告

三、包装设计

包装是品牌理念、产品特性、消费心理的综合反映，它直接影响消费者的购买欲望。包装作为实现商品价值和使用价值的手段，在生产、流通、销售和消费领域中都发挥着极其重要的作用。

包装装潢的图案主要是指产品的形象和其他辅助装饰形象等。图案作为设计的语言，就是要把形象的内在、外在的构成因素表现出来，以视觉形象的形式把信息传达给消费者，其设计要点是简明、准确、强烈、新颖。图5-30～图5-38为一组极具观赏和使用价值的包装设计案例。

图5-30　以中国元素为主题的食品包装

图5-31　巧克力包装

图5-32　咖啡豆包装

图5-33　酒包装1

图5-34　酒包装2

图5-35　酒包装3

图5-36　食品包装1

图5-37　食品包装2

图5-38　食品包装3

第二节　装饰图案在服装设计中的应用

在服装设计中，图案是不可或缺的一部分。从修饰用的头饰、配饰到主体上衣、裙子、裤子，甚至鞋、袜等，都少不了图案的修饰与点缀。随着人们审美观念的日益提高，服饰图案的应用范围也越来越广泛，图案不再是女性服饰的专利，男性服装上也开始应用。其服装图案的装饰题材丰富多样，造型内容多变，并传达不同的主题思想。随着技术的发展，服饰图案的制作方法也逐渐多样化，除了早先的印染、编织、刺绣等方法外，现在还出现了喷墨直印、烫印、立体起泡等技术。总之，图案应用在服装上能起到美化、提醒、引起瞩目的作用，能加强并突出服饰的视觉效果，形成视觉张力。恰到好处的图案不仅能够渲染服装的艺术气氛，更能提高服装的审美品格，显示不同国家、民族、阶层的特点。

装饰图案在现代服饰艺术设计中的广泛应用，反映了服装设计自由化和多元化的时代特征。其表现形式主要有图案的变化与统一、重复与连续等。

一、变化与统一的应用

在现代服饰设计中，图案的变化与统一的应用是非常灵活的。图案的变化因素多，图案就显得丰富；统一元素多，图案就显得单纯。例如，中山装应用直线的变化与统一，从而形成了稳重大方的效果；而西装在水平与垂直线的设计应用中加入了斜线的设计元素，线型的对比变化更加丰富，与中山装相比，西装的线的设计元素表现异多同少，因此二者形成不同的风格。变化与统一的形式可直接影响服饰造型的风格与主题设计思想的体现。例如，图案纹饰的变化与统一影响服饰造型的吸引力和造型的趣味性、影响服饰的活泼与沉稳。如图5-39、图5-40所示。

图5-39　变化与统一在服饰设计中的应用1　　图5-40　变化与统一在服饰设计中的应用2

■ 二、重复与连续的应用

重复、连续的图案构成在服饰设计中的应用十分广泛。其在服饰设计中的应用既可以表现为服饰整体设计的重复，也可以表现为服饰局部图案纹饰的重复，如服饰的衣边装饰图案、领口的装饰图案等。重复、连续的图案构成可使服饰造型显得稳重、内敛、儒雅。

此外，服饰色彩元素的重复也可以体现为服饰整体效果的调和与统一，重复的色彩既有统一调和的作用，又有规整和谐的形式感。设计色彩的重复有单一色彩图案的重复，也有两种或多种色彩图案的重复。色彩重复的位置不同，用量不同，其效果也不一样。

在现代服饰设计中，应用装饰图案构成形式时，应注意以下两点。

(1) 装饰图案要与服饰的款式风格相协调。装饰图案的风格因服饰款式而异。例如，民族服饰的装饰图案朴实、自然、灵活而随性，如图5-41所示；休闲服饰的装饰图案活泼、轻松；晚礼服的装饰图案典雅、高贵、华丽；儿童服饰的装饰图案可爱、天真。

(2) 装饰图案要与现代服饰特点相适应。服饰的装饰图案作为现代服饰设计中的重要组成部分，必须和服饰的使用及美化功能、人们的审美心理、流行趋势相适应，与服饰面料及款式风格相适应，并随着时代的发展而变化。例如，中国商周时期的服饰图案简约概括；隋唐时期的服饰图案富丽堂皇；宋代时期的服饰图案清秀淡雅；明清时期的服饰图案趋于写实精细；而现代人的服饰日趋舒适简约，服饰的图案形式丰富多样，既有规范的写实图案，也有抽象的几何图案，同时还有传统的意象图案，如图5-42～图5-48所示。

图5-41 传统女装绣花图案　　　　　图5-42 现代女装缤纷图案

图5-43 花卉图案在服饰设计中的应用1

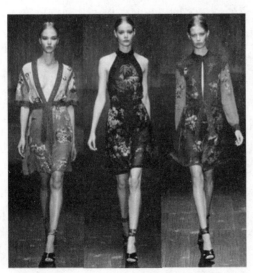

图5-44 花卉图案在服饰设计中的应用2

第五章　装饰与图案在现代设计中的应用

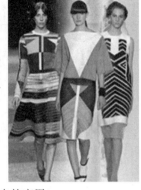

图5-45　几何图案在服饰设计中的应用1

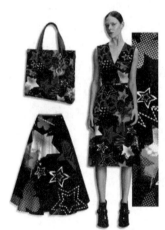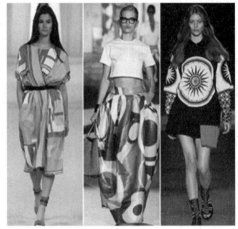

图5-46　几何图案在服饰设计中的应用2

图5-47　装饰图案在鞋子设计中的应用

图5-48　装饰图案在提包设计中的应用

第三节　装饰图案在环境艺术设计中的应用

生活中，我们随处可见用图案点缀的物体。例如，宾馆、饭店、车站、商店等公共空间中的地面砖、墙面装饰、镶嵌的玻璃；室内设计中的墙壁装饰画、地面装饰物、家纺布艺、沙发、窗帘、地毯、灯具等。这些物体承载的图案以其独有的艺术表现形式，将人们的生活环境点缀得丰富多彩。装饰图案体现的不仅仅是自然环境、建筑环境，更体现了人文环境、社会环境和心理环境。这些图案艺术具有不同的风格特点和社会文化特征，在环境设计中合理应用图案，不仅可以烘托环境气氛，还可以强化空间特点，增添审美情趣，实现文化特色、艺术个性和环境的和谐统一。

装饰图案在公共环境中的视觉效果设计是一个新型的应用课题，它以物质载体来表现丰富的思想和精神理念，并以一定的空间体量构成可视、可触、可知的造型设计艺术。装饰图案作为现代城市生态景观框架中的重要部分，正日益受到人们的关注。

很多时候，装饰是主导建筑空间环境的视觉中心，是建筑空间环境的重要组成部分。设计装饰图案的目的在于营造空间环境的人文价值，使空间环境具有文化气息、区域特色、时尚感以及美感，使人们从休闲、出行、购物、娱乐等活动中获得愉悦的心情。

装饰图案艺术的作用是烘托，根据不同空间环境的特征营造相应的气氛。例如，车站、机场、地铁等交通类型的空间环境，适合采用简洁、有秩序感和流动感的装饰图案，这样显得开阔、稳定；购物中心、商业街的空间环境，多采用散点式装饰图案，给人以轻松、欢快、愉悦的感受，如图5-49所示；音乐厅、图书馆、科技馆的空间环境，适合采用能表现丰富的幻想、抒情题材的装饰图案，以凸显创造性和知识性，如图5-50所示；博物馆、教堂的空间环境，适宜用表现庄重、沉稳的装饰图案，以凸显气势，营造庄重感和神圣感，如图5-51～图5-53所示；体育馆、运动中心则适宜采用热情而富有动感的装饰图案，用来营造生动、活泼、富有朝气的环境特征。

图5-49　商城圣诞节装饰

图5-50　哈尔滨音乐厅

图5-51　世博会波兰馆

图5-52　科尔多瓦大清真寺1

图5-53　科尔多瓦大清真寺2

装饰图案在环境艺术设计中的应用具有如下几个特点。

(1) 突出的视觉效果。应用于公共环境中的装饰图案通常采用立体造型，相较于平面图案形象，它的视觉效果更丰富。

(2) 丰富的审美功能。空间环境装饰图案偏重于趣味性、理想化，富有时代气息，它以人的主观意念为核心，运用装饰性造型创造出宜人的美感。

(3) 象征内涵的表现。装饰图案是一个能容纳诸多信息的载体，除形态可表达特定的内容外，材质的美、工艺的美，乃至作者的个性风格及时代风尚，都能在造型中得到相应的反映。装饰图案艺术是对空间环境内涵的提升和补充。因为环境功能不同，其装饰表现题材与图案形态也有所差异，其对应的题材、造型、材质等也各有特色。下面，我们来欣赏一组极具代表性的装饰设计案例，如图5-54～图5-60所示。

图5-54　斯洛伐克三角铁住宅

第五章　装饰与图案在现代设计中的应用

图5-55　迪拜凯宾斯基酒店内部

图5-56　豪华酒店会客室

图5-57　香格里拉酒店餐厅

图5-58　美国林肯动物园户外亭子

图5-59　迪拜ibbnbattutu商城阿拉伯特色星巴克

图5-60　上海世博会德国馆

第四节　装饰绘画表现方法

■ 一、装饰绘画的起源与特征

我国装饰绘画(以下简称装饰画)的起源可以追溯到新石器时代彩陶上的装饰性纹样，如动物纹、人纹、几何纹等，这些都是经过夸张处理、高度提炼的图形。但装饰画更确切的起源应该是战国时期的帛画艺术。此外，阿尔塔米拉洞窟壁画、宫殿装饰壁画艺术对当

代装饰绘画的影响也非常大。

装饰画是在丰富人们生活的基础上做合理的夸张、生动的比喻、巧妙的想象,甚至是幻想。它讲求多空间的组合,不受时间、空间的限制,可将不同的时间、不同的地点、不同的情节故事、不同的季节变化组合在一起。装饰画内容的表现形式更是多种多样的,可以"以意生象、以象生意",即根据内容创造形态,通过形态传达内容。装饰画题材很丰富,可以分为具象题材、意象题材、抽象题材和综合题材等。装饰造型、装饰色彩、装饰构图是装饰绘画的三要素。

装饰画可以装饰在物品上,也可以作为独幅装饰图案装点室内外环境。装饰画的尺寸完全根据空间而定,可大可小。从一定意义上讲,装饰画有壁画的含义。

下面,我们来欣赏一组极具审美价值的装饰画作品,如图5-61~图5-65所示。

图5-61 敦煌壁画

图5-62 迪拜酒店的装饰画

图5-63 欧洲中世纪教堂壁画

图5-64 传统装饰绘画

图5-65 现代装饰绘画

■ 二、装饰绘画的材料与工艺表现

(一) 装饰绘画的材料

装饰画所用的材料包罗万象,我们能想象到的物质几乎都可以作为装饰画的材料。按绘画的材料,装饰画可分为粮谷装饰画、锻铜浮雕、立铜画、衍纸画、押花画、漆画装饰画、景泰蓝工艺画、金丝沙画、十字绣手工装裱画、立体剪纸贴画、彩色蜡染画、纽扣装饰画、蛋壳画、贝壳画、综合材料装饰画等。

(二) 装饰绘画的工艺表现

由于装饰画的适用材料太多,这里仅介绍几种,以点带面。

1. 五谷画的工艺表现

五谷画源于盛唐,当时国泰民安、五谷丰登,为五谷的产生奠定了物质基础。在佛

教和道教规仪中，"五谷"被视为集天地之精华的吉祥物，民间则将"五谷"作为辟邪之宝。五谷画是以各类植物种子和五谷杂粮为本体，通过粘、贴、拼、雕等手段制成的，内容多为山水、人物、动物、花鸟、抽象形象的画面，如图5-66所示。它是运用构图、线条、明暗色彩等造型手法，对本体进行特殊处理所形成的图案。

在不经过任何处理和室内空气相当干燥的情况下，五谷画一般能够保持2～3年。若想要保持更长时间，则需要提前对所用的粮食材料进行化学处理，以达到防虫、防腐、防霉的目的。在制作过程中，粘贴、染色、封面等技术可起到抗氧化的作用。

五谷画的设计制作过程：

(1) 设计并绘制基本草稿。

(2) 沿草稿轮廓线涂抹胶水。

(3) 用镊子将五谷紧密地摆放在涂抹过胶水的适合位置，如图5-67所示。

(4) 静置30分钟，待胶水完全干燥、粘贴牢固再轻刷或喷一层清漆，起到牢固画面和增加亮度的作用。

(5) 装裱配框。

图5-66　五谷画成品

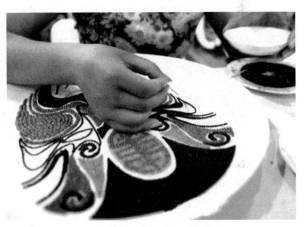
图5-67　五谷画制作

2. 衍纸画的工艺表现

衍纸艺术又称为卷纸装饰工艺，是纸艺中一种典雅瑰丽的特色艺术。它将雕塑和绘画技艺的载体转换为纸张，将细长的纸条一圈圈卷起来，成为一个个小"零件"，然后组合成样式复杂、形态各异的"配件"来创作。这种风格绮丽的纸艺源于15世纪的欧洲修道院，修女们利用卷纸贴上金玉珠宝等来装饰圣物盒和神画。此后，它备受欧洲贵族的推崇，成为上层社会女性的爱物。现在，它已经成为风行世界的一种工艺性很强的纸艺活动。

衍纸工艺作为一门独特的纸艺，是通过卷曲、弯曲、捏压等手法完成的。首先用薄纸条制作各种基础造型，然后组合加工制作出理想的作品，最后装裱成为装饰品，如图5-68～图5-71所示。衍纸创作的工具主要有卷纸器(笔、棒)、镊子、白胶、定型尺(模板)等。

衍纸画的设计与制作过程：

(1) 在底板上绘制草稿(造型图)。

(2) 沿造型轮廓均匀涂抹透明胶水。

(3) 将制作好的卷纸"配件"粘贴在设计好的造型图上。

(4) 待完全粘牢后，装裱完成。

图5-68　衍纸画1

图5-69　衍纸画2

图5-70　衍纸画3

图5-71　衍纸画4

3. 宣纸画的工艺表现

说到宣纸装饰画，不能不提到丁绍光，他是我国著名的装饰画大师。在丁绍光的画中，常常能看到东西方艺术结合的影子。东方艺术讲求"神似"，以线造型，并以它来表露艺术家的情绪、思想和信仰。将山林与河流、远景与近景、实景与虚景透过艺术家心中的思绪，在画面上体现自然、自由的境界。

丁绍光装饰画的主要材料是宣纸和水粉颜料，借助宣纸的柔韧性、肌理效果和水粉的厚重，结合作者扎实严谨的绘画基本功和表现技法，使作品达到极高的艺术效果，如图5-72～图5-76所示。

宣纸画的设计与制作过程：

(1) 设计并绘制线稿。

(2) 用手揉搓画纸，在不破坏纸张的情况下有意识地增添画纸褶皱肌理。

(3) 在此基础上勾勒轮廓(轮廓可用黑色、白色、黄色水粉颜料，也可以用金粉、银粉)和描绘色彩。

(4) 装裱配框。

图5-72　宣纸画1

图5-73　宣纸画2

图5-74　宣纸画3

图5-75　宣纸画4

图5-76　宣纸画5

拓展训练

作业要求：以CD光盘、书籍封面、插画、电子产品包装等为对象进行装饰设计。

作业步骤：1. 根据自己所选对象的特点进行装饰设计。

2. 表现技法不限，可以手绘，也可以利用电脑软件设计，但必须打印。

作业数量：1件。需准确把握对象的自身特点，结合功能诉求进行装饰设计。

第六章　装饰图案与传统工艺设计

训练目的： 感受装饰图案在传统工艺中的实际运用，具备一定的鉴赏及运用能力。
课程提示： 只有掌握装饰图案应用的特性，才能创作出具有合理性的图案形态。
课题时间： 2课时

一、传统木雕

传统木雕装饰图案不同于一般的绘画装饰图案，它是设计者根据特定的用途与内容，运用浮雕、阴雕、透雕、圆雕、镂雕、浅雕等技艺，遵循传统图案构成的形式美法则，通过夸张、变形等各种装饰手法，结合木材自身的特点，充分发挥想象力、创造力，创造出的具有独特装饰美感的雕塑，如图6-1所示。

图6-1　古代木雕花板

传统木雕图案广泛应用于古建筑、传统家具以及现代环境艺术中。传统木雕的艺术表现形式包括如下几个方面。

(一) 木雕花板

木雕花板广泛应用于古建筑房屋、旧民宅、传统家具、现代建筑、室内装潢构件、陈设等。木雕花板的表现内容非常广泛，如历史典故、戏剧、民间传说、仙禽异兽、吉祥物等，如图6-2～图6-4所示。

图6-2 吉祥图案

图6-3 梅兰竹菊——菊

图6-4 "吉庆有余"

(二) 传统家具

传统家具是木雕装饰图案艺术的又一表现领域，自古以来广泛应用于桌、椅、橱、柜、床、盆架等各种家具，装饰内容有龙、凤、狮、象、鹿、蝙蝠等寓意吉祥的形象，如图6-5～图6-8所示。木雕装饰图案不仅可以增强器物的美感，还可以表现出不同时代、不同地域、不同民族的审美标准和文化内涵。

图6-5 雕花条案

图6-6 雕花太师椅

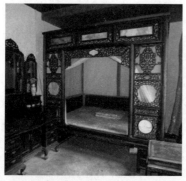
图6-7 雕花家具

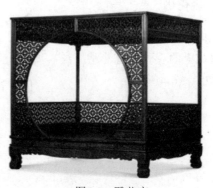
图6-8 雕花床

(三) 古建筑装饰饰件

古建筑装饰饰件包括宫殿、庙宇、塔、楼、馆、民居等建筑物上装饰的木雕构件。梁架、华柱、月拱、雀替、檐条、窗扇等传统木雕的内容基本为寓意吉祥、高贵、福运、寿禄的纹饰，如铜钱纹、回纹、寿字纹、福字纹、米字纹、几何纹、蝙蝠、松竹梅、灵芝、龙凤、麒麟、鹿、人物、民间故事、吉祥物、博古纹等。运用的装饰手法也很多，有浮雕、浅雕、镂雕、透雕以及通雕等，如图6-9～图6-12所示。

图6-9 民间古建筑中的木雕

图6-10 花卉题材镂雕

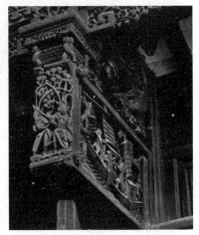

图6-11 民间故事题材透雕

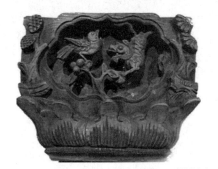
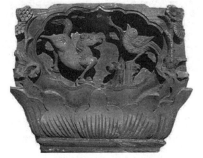

图6-12 古建筑饰件——徽州古建筑素有"无宅不雕花"的美誉

二、陶瓷艺术

(一) 青花装饰

青花装饰是我国陶瓷装饰艺术中有着优秀民族文化传统的装饰纹样之一。它普遍出现于元代，距今已有七百多年的历史，是我国传统陶瓷装饰图案中形式优美、内容丰富的一种装饰形式。

青花装饰长期盛行是因为它不仅题材广泛、纹饰生动，还具有独特的中华民族风格，而且制作过程比较简便。青花瓷图案是以含钴元素的矿物质为着色剂，在陶瓷的坯体上进行彩绘装饰，然后罩上一层透明青釉入窑，经1300℃左右的高温一次烧制而成。青花不易磨损、不变色、不怕酸碱腐蚀、无铅无毒，同时清新明快、沉稳大方，很受世人喜爱，如图6-13、图6-14所示。

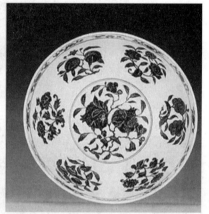

图6-13　元代青花瓷器

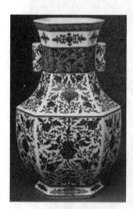
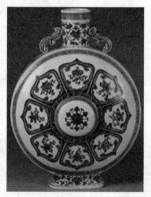
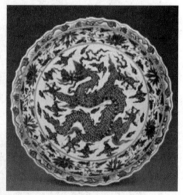

图6-14　明清时期青花瓷器

青花图案题材十分广泛，如花卉、瓜果类，常见的有梅、兰、竹、菊、牡丹、荷花、茶花、石榴花果、枇杷、桃花、百合、葫芦等；飞禽、走兽类，常见的有鸳鸯、大雁、喜鹊、仙鹤、鹦鹉、麒麟、狮、鹿、虎、牛、羊、兔、猫、猴子等；虫草类，常见的有蝴

蝶、鸣蝉、蜻蜓等；鱼藻类，常见的有鲤鱼、虾等；此外，还有人物、山水、吉祥八宝、几何图形、博古图案等。

青花装饰采用对称与平衡、变化与统一等形式类法则，根据不同陶瓷造型及装饰部位变化的需要，采用不同题材进行艺术再创造。有的着重图案纹饰形象的变化，有的着重图案纹饰动势的夸张，有的着重图案纹饰神态的描绘。图案中的适合纹饰、连续纹饰、综合纹饰在青花图案中都有恰到好处的应用，如图6-15所示。

图6-15　瓷器上的青花纹饰

青花图案是包括陶瓷造型和装饰的总体设计，属于造型艺术表现范畴。陶瓷是一种有容积的器物形态，也是一种有实用与审美价值的器物形态，本身具有容量感、体积感和空间感。因此，青花装饰既要受到生产制作工艺、材质与器形方面的制约，又要体现一定的艺术表现形式，它的设计历来都是围绕陶瓷造型与装饰的艺术处理来进行。在造型与装饰的关系中，造型占主导地位，它决定了器皿的主要功能与样式，是装饰的基础。但青花装饰有其自身的构成形式，同样一种陶瓷造型，装饰什么内容、由谁装饰、怎么装饰、其效果大不一样。此外，青花图案还广泛应用于生活中各个方面，如服饰、家居、餐具、建筑等，如图6-16～图6-19所示。

图6-16　青花图案在服饰中的应用　　图6-17　青花图案在家居中的应用

图6-18　青花图案在餐具中的应用　　　　图6-19　青花图案在建筑中的应用

适合纹样是青花图案的主要形式之一，它以适合某种器物外型轮廓为要领，表现形式多样。例如陶瓷器物造型的开光装饰，盘、碗、碟类的底心以及装饰带中的适合纹样，如图6-20所示。青花图案有对称式适合纹样和均衡式适合纹样两类。

图6-20　适合纹样是青花图案的主要形式之一

二方连续式的装饰图案在青花陶瓷艺术表现中的应用所占比重较大，用途广泛。它常以花卉植物的枝干或蔓藤作骨式，向上下、左右延展，形成波纹式的二方连续缠枝纹饰，如图6-21～图6-22所示。

图6-21　二方连续纹样在青花图案中的应用1

图6-22　二方连续纹样在青花图案中的应用2

在设计青花图案时，还可应用几种几何形的四方连续纹样作骨式，如龟背锦、十字锦、古钱锦、万字锦、灯笼锦等。这类装饰多应用在陶瓷器物(如瓶、罐、缸)的肩部，或作为开光式图案纹饰外围的辅助纹饰，特点突出，极具民族特色，如图6-23～图6-26所示。

图6-23　四方连续纹样在青花图案中的应用1　　图6-24　四方连续纹样在青花图案中的应用2

图6-25　四方连续纹样在青花图案中的应用3　　图6-26　四方连续纹样在青花图案中的应用4

(二) 彩瓷装饰

彩瓷装饰是用特制的彩料在已烧制好的陶瓷上绘制图案，以增加器物的美感，提高其审美价值。彩瓷装饰历来受到设计者与制作者的普遍重视。彩瓷装饰形式多样，主要有釉

上五彩、斗彩、粉彩、新彩等。

1. 五彩

五彩也称古彩，是陶瓷釉上彩绘方法的一种。它采用单线平涂的方法，即在已烧好的白釉瓷上用生料矾红勾画图案纹饰轮廓，要求线条概括、简练而又刚劲有力，再根据画面需要在绘制的轮廓内平填黄、绿、蓝、紫、红五种透明颜料，故名"五彩"。五彩颜色鲜明，对比强烈，装饰性强，富有民族特色，如图6-27、图6-28所示。

图6-27 五彩寿桃瓶

图6-28 五彩鱼藻纹盘

2. 斗彩

斗彩也称"逗彩"，是彩瓷装饰的又一种表现形式，它是釉下青花和釉上多彩相结合的一种装饰手法。具体制作时，先在瓷胎上画青花部分，上透明釉经高温烧制成瓷，再按需要在其青花图案空余部位用釉上彩料填绘，入炉二次烧制，即为斗彩。这种装饰的特征是，青花是整个斗彩画面的主色调，其他色彩只是点缀变化。斗彩的方法有数种，如填彩、点彩、覆彩和染彩等。由于青花与釉上彩结合在一起、相互争奇斗艳，因而斗彩给人以鲜明清新、明朗典雅、丰富热烈的形式美感，如图6-29~图6-31所示。

图6-29 青花斗彩瓷瓶《多子多福》/施于人

图6-30　青花斗彩圆盘《富贵人间》/施于人　　图6-31　青花斗彩瓷瓶《溢彩》/施于人

3. 粉彩

粉彩在五彩的基础上吸收了珐琅彩的技法，是由景德镇创制的艺术瓷装饰手法。具体制作时，在已烧好的瓷胎上用生料绘画图案纹饰，然后填入不同色调的粉彩色料，经过780℃左右的温度烧制，即为粉彩。粉彩有颜色明亮、粉润柔和、色彩丰富、绮丽雅致的效果，在国际上享有"东方艺术明珠"之美誉，如图6-32～图6-35所示。粉彩的艺术表现形式与方法多取自中国画的工笔重彩，讲究变化与统一、对比与和谐，寓意吉祥，主次分明。粉彩图案的主题也极为广泛，描写山水则"穷春夏秋冬之变化，图川流峰岳之精神"，表现人物则"展神仙佛道之貌，写先哲名媛之美"。此外，传统几何图案的表现也意趣丰富、装饰性强。

图6-32　粉彩瓷板　　　　　　图6-33　乾隆粉彩开光山水纹花盆

图6-34　乾隆粉彩瓷瓶

图6-35　景德镇粉彩瓷瓶

4. 新彩

新彩旧称"洋彩"，顾名思义，从"洋彩"的"洋"字，便知其与西洋有关。新彩是清末从国外传入的一种陶瓷装饰方法。曾为雍正、乾隆两朝皇帝烧制瓷器的督陶官唐英曾这样表述："洋彩器皿，本朝新仿西洋珐琅画法，圆琢白器，五彩绘画，模仿西洋，故曰洋彩。人物、山水、花卉、翎毛无不精细入神，所用颜料与珐琅色同。"最初，新彩只是简单地用于日用陶瓷装饰图案，20世纪30年代后陶瓷艺人把西方的"明暗法"与中国传统陶瓷彩绘技法相结合，形成了具有"西洋"风情和传统古彩、粉彩陶瓷特点的新彩，其表现技法多样，既可采用装饰图案的形式法则表现规整秀丽的山水、花鸟、几何图形等纹饰，又可直接用笔蘸色彩在瓷面上作画。新彩还有贴花、刷花、喷花等工艺装饰形式，其特点是色彩丰富、手法多样，如图6-36～图6-39所示。

图6-36　新彩圆盘《畅歌》

图6-37　新彩圆盘《京剧人物》/胡美生

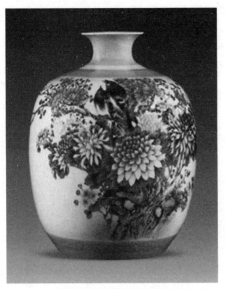 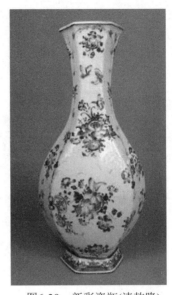

图6-38 新彩瓷瓶《东篱秋色》/胡欲辉　　图6-39 新彩瓷瓶(清乾隆)

(三) 陶瓷装饰雕塑

1. 浮雕

浮雕是陶瓷装饰雕塑的主要装饰形式之一，它是指在坯体表面雕塑出形体起伏(凹凸)变化的纹样，如图6-40～图6-42所示。这种装饰图案的做法大致有两种：一是用雕刻的方法，即在坯体上按需要雕塑凹凸起伏的图案纹饰；二是用塑造的方法，即在坯体表面用泥浆堆填或用泥料贴塑出各种凸起的装饰图案形体。以陶瓷材料或陶瓷器物为载体的浮雕可作为公共环境艺术的文化墙，或作为建筑物室内外的壁画、壁饰，适用的环境范围较广。

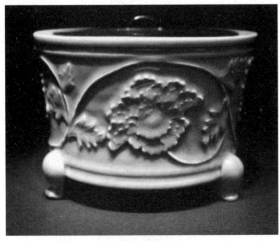 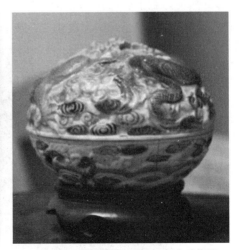

图6-40 元代浮雕缠枝牡丹三足炉　　图6-41 清代粉彩浮雕双龙戏珠瓷器

图6-42　浮雕菊花水盂家居摆件

2. 圆雕

圆雕在陶瓷艺术中一般被称为雕塑。它是用瓷土塑造成立体形象，然后施釉(也可不施釉)烧成，可以附属于某一器物，也可以堆塑在器物上作饰件，更多的则作为陈设艺术品独立存在。圆雕是一种具有空间感的装饰雕塑，它的题材一般为人物与动物，如图6-43、图6-44所示。圆雕适合于多角度、多层次、多方位地表现图案造型，并通过形体的穿插组合等来表述内容。景德镇的雕塑瓷生产历史悠久，据《南窑笔记》记载："隋大业中(公元605—618年)，始作狮象大兽二座，奉于显仁宫。"在湖田等古窑址和有纪年的宋墓中，出土的文物就有北宋早期的影青瓷雕。南宋时期的瓷雕品种很多，有供观赏的小玩具马、猴、狗、羊、鸡及顽童等摆件；有清供的观音、殉葬的明器(十二生肖，守护武士俑等，四灵，辟邪，堆雕皈依瓶，家畜，家禽等)；还有实用性瓷雕，如蛟龙瓷枕、狮子戏球瓷枕、孩儿睡莲瓷枕、镂空瓶、熏炉等。圆雕适宜表现小件陈设品。

图6-43　圆雕狮子摆件

图6-44　圆雕花鸟瓶

3. 镂雕

镂雕又称镂空、透雕或镂花，是陶瓷装饰雕塑的特种表现技法之一。它是按设计好的图案纹饰将瓷胎镂成浮雕状或将图案纹饰外面的部分镂通、雕透的雕塑技法，如图6-45～图6-48所示。镂雕装饰根据表现效果和工艺形式可分为两类：一类是单面镂雕，单面观赏时可露出衬底材质，形成光影、肌理、材质及形体结构的强烈对比；另一类是双面镂雕，可两面观看，纹饰表现或落或悬，轮廓清晰，精巧通透。

图6-45　宋越窑镂雕香炉　　图6-46　青花镂雕瓶　　图6-47　黄地粉彩转心瓶

图6-48　镂雕粘花瓷碗

4. 素胎装饰雕塑

素胎陶瓷装饰雕塑是由不施釉的瓷胎经高温烧制而成的。因其器物在感官上无光泽、有干涩感，所以叫素胎。素胎装饰雕塑表现出没有任何彩饰的自然美感，质地似石，但比石秀美，如图6-49所示。

图6-49　素胎瓷雕德华窑观音像

5. 色釉装饰雕塑

色釉陶瓷装饰雕塑的表现形式十分丰富，制作时，装饰雕塑的浮雕、圆雕、镂雕等手法都可运用，如图6-50、图6-51所示。色釉装饰雕塑的表现形式主要有两种：一是单一色釉装饰或多色釉综合装饰。单一色釉装饰适用于形式简约的装饰图案，整体感强；多色釉综合装饰多根据雕塑作品形体的不同内容、部位与物象施以不同的色釉，其色彩丰富、变化多端。二是单色釉和复色釉混合运用，在高温烧制时釉色相互交融，形成奇妙的色彩肌理。

图6-50　色釉陶瓷雕塑女登山队员像　　图6-51　色釉陶瓷雕塑服务员

6. 彩绘装饰雕塑

陶瓷彩绘装饰雕塑分釉下彩绘和釉上彩绘两种。釉下彩绘有青花、釉里红、高温颜色

釉等表现手法。釉上彩绘有五彩、粉彩、新彩、墨彩等表现手法。彩绘在造型上完全依附于装饰图案的载体，根据其特定功能、具体形态进行图案化装饰纹饰的变形、组织与加工。彩绘既有雕塑器物表面或造型局部的点缀，也有器物整体的装饰表现，如图6-52、图6-53所示。

图6-52　彩绘陶瓷雕塑五子佛/朱茂盛

图6-53　彩绘陶瓷雕塑巧舌济公

拓展训练

作业要求：釉上彩绘陶瓷装饰设计与制作。

作业步骤：1. 选择素材，绘制设计草图。

2. 对草图进行修整，在已有的瓷器上进行釉上彩绘，工艺制作过程为复制、勾线、着色、清漆表面固色。

作业数量：2件。强调图案与材料的结合，注重工艺制作，根据不同专业特点作适应性调整。

第七章　基础训练——植物、风景、人物、动物写生与变化

训练目的：通过观察植物、风景、人物、动物，熟悉和掌握自然规律，学习与训练各种图案写生方法和变化方法，提高学生的观察能力、造型能力以及收集图案创作素材的能力。

课程提示：只有掌握装饰图案写生与变化的技巧，才能创作出具有合理性的图案形态。

课题时间：4课时

第一节　植物图案的写生与变化

学习图案设计，一般从观察植物变化入手。在植物变化中，以花卉的变形和换色最具代表性。因变形和换色程度的不同，又可分为写实变化和写意变化。写实变化是在写生的基础上，抓住花卉的外形特征进行适当的取舍和修饰，使其更加完美、生动。最初学习图案变化，可以从一片叶子、一朵花开始，逐步过渡到花、叶、枝一起变化。写意变化是指设计者抓住花卉总的精神面貌和主要特征，充分发挥想象力，创造性地加以夸张、简化，使形象更简练、特征更明显、装饰效果更强，从而使其造型和色彩更理想化。

在实际训练中，学生进入植物园和花圃写生，最初往往觉得无从下手，因为很容易被千姿百态、争奇斗艳的花卉所吸引，也常常以平铺直叙的手法描绘，因此表现平平、不得要领，甚至被最简单的形态所困扰。为避免以上问题，写生花卉时要注意以下几点：第一，从整体入手。当选定一个表现对象之后，准确地把握其外形特征，并从外形开始向内延伸，简单地说就是"填空式画法"，这不失为一个好办法。第二，从重点深入。确定外形后，抓住重点深入刻画，其次跟进。第三，画出姿态和花、叶、枝之间的穿插关系，然后再画一些特定细部，如盛开的花，半开的花，花蕾、花瓣、花蕊、花萼、花托、花冠，叶子的叶尖、叶缘、叶基、叶脉、叶柄以及叶子与茎的接合关系等。第四，注意取舍、提炼。能够充分表现出物象特征、最生动、最美的部分取之；相反，则可以舍去。在具体描绘时，还可以通过提炼，使描绘对象单纯化，使物象具有装饰变化的美感，如图7-1所示。

图7-1　花卉写生

一、花卉写生的形态特征

花卉写生时，在观察并理解花卉的自然形态、结构、特征的基础上，描绘花卉的生长规律，也是最常见的绘画技能训练。花卉图案的写生有两大主要目的：第一，为图案创作收集素材。图案中的纹饰变化源于自然，需要设计者根据自然物象，就其特征、结构、生长规律进行规范的、有重点的装饰变化，以超越自然中的形、色、结构，达到理想的装饰效果。第二，培养装饰图案造型的动手表现能力，这种能力一般包括写生能力和装饰能力。其中，装饰能力就是将自然的花卉形态通过叠加、均衡、条理、反复等一定的程式化处理，形成多样的表现方法，创作出适应造型要求和造型特点的纹样。

花卉图案写生不同于一般的绘画写生，它要求概括、简练地表现复杂的自然现象，反映其精神面貌，抓住典型特征表现其形态和色彩。

(一) 花卉的形态特征

花卉作为一种自然物种，四季均有且种类繁多。在进行花卉写生或图案创作之前，应对其基本知识有所了解和认识，应能区分不同花、叶、枝的变化及其特征。以牡丹花为例，花瓣的形态有圆、转、长、宽多种变化，在自然生长中呈仰、俯、正、侧等各种姿态。传统图案的花头，都是在正侧、仰俯之间进行图案变化，其中又以正侧面和正仰面的花头为多。自然界中有很多花卉，其花瓣和叶子的形态、色彩、纹理以及它们的组合序列都具有很强的装饰性，如图7-2、图7-3所示。

图7-2 向日葵

图7-3 莲蓬

(二) 花卉的结构

一朵完整的花通常是指花茎末端膨胀的花头部分。花头由花梗、花蕊、花瓣、花萼、花托组成,如图7-4所示。花梗顶端的膨大部分叫花托,花托支撑着花的所有部分。花的各部分都生长在花托上,花托有圆顶形、开顶形、圆柱形等。花蕊、花萼、花托均围绕花中心生长,花托与花心是一脉相连的,因而所有花头均有一根与花梗、花心相连的轴心线,这就是最基本的花头生长规律。无论花头怎么变化,均离不开轴心线。花蕊包括雄蕊和雌蕊,雄蕊由花药和花丝构成,花药多为米黄色,花丝多为白色,但也有其他颜色,如玉兰花的花丝为紫色,扶桑花的花丝为红色。雌蕊由柱头、花柱、子房组成。花瓣通常呈片状,生长在花托与花萼的交接处。花萼生长在花托上,由几个萼片组成,在花瓣底部。萼片的数目根据花的品种而有所不同。所有花瓣组成花冠,花冠有多种形态,如图7-5所示。

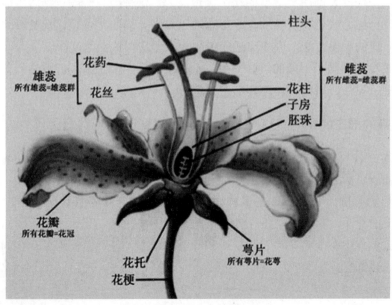
图7-4 花卉结构

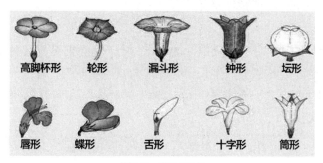

图7-5 花冠形态

(三) 花序

花朵在花轴上的排序为"花序"。花的种类不同,其排列方式也各具特色,如图7-6所示。下面,我们介绍常见的几种。

(1) 单朵花序。单朵花序是指在花茎顶端或枝上只生长一朵花,如荷花、牡丹花、玉兰花等都属于单朵花序类。

(2) 总状花序。花朵生长在花轴的周围,每朵花都有花梗,花梗长短大致相等,称为总状花序,如芙蓉、紫藤等。

(3) 圆锥花序。每一个分枝上的花呈圆锥状排列,如丁香、葡萄、高粱等。

(4) 穗状花序。花头生长在花轴的周围,花没有花梗,如大麦、夜来香等。如果有分枝,则叫做复穗状花序。

(5) 伞形花序。在花轴的顶端并生有许多花柄一样的小花朵,花梗的长度大体相等,花朵开放的时间次序是由外面向中央,如君子兰的花头。如果花轴有分枝,各成伞形,又称复伞形花序,如绣球花头。

(6) 伞房花序。伞房花序是指花柄侧生在一个引长的花轴上,花排列均齐,如晚香玉等。

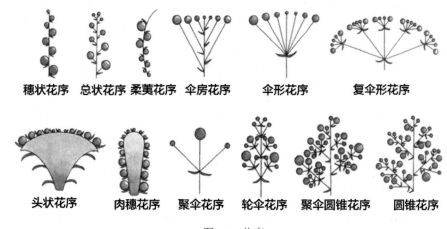

图7-6 花序

(四) 叶子

叶子是植物叶片的通称，结构如图7-7所示。叶子种类繁多，其外形千姿百态，主要分为单叶和复叶。在一个叶柄上只生长一个叶片的叫"单叶"，在一个叶柄上生长两个或两个以上叶片的叫"复叶"。根据小叶在叶轴上排列方式和数目的不同，可分为掌状复叶、三出复叶、羽状复叶。

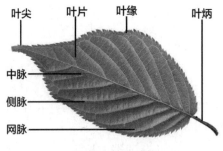

图7-7 叶的结构

(五) 叶序

叶子在枝干上排列的规律和方向，称为叶序。叶序有对生叶序(玫瑰)、互生叶序(菊花、紫薇)、簇生叶序(海棠)、轮生叶序(紫荆、夹竹桃)，如图7-8所示。

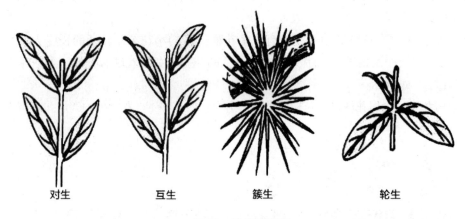

图7-8 叶序示意图

(六) 茎

在大自然中，植物茎的形状多种多样，它是传统花卉图案变化的主要支架。

花卉写生要注意观察花卉的外形特点以及花与叶、花与茎的关系，只有抓住外形特征和内在联系，才能将花卉描画得生动和富有趣味，成为描绘图案变化的素材。常见的花卉写生方法如图7-9所示。

第七章　基础训练——植物、风景、人物、动物写生与变化

整枝写生　　　线描法　　　叶脉写生(局部)　　钢笔素描法　　花蕾写生(局部)　　铅笔素描法

图7-9　花卉写生方法

■ 二、花卉装饰图案的造型规律

(一) 平面造型的花卉装饰图案变化

平面造型的变化是花卉图案造型的基本方式之一，它不是简单地把自然物象的空间关系排列在一个平面上，而是把写生获得的自然物象经过装饰变化，保留物象的主要特点，对不必要的繁杂细节进行简化，把自然物象的三维空间改为二维平面空间，使其更加简化，特点更为突出，如图7-10～图7-11所示。

图7-10　平面造型的花卉装饰图案1　　　　图7-11　平面造型的花卉装饰图案2

(二) 立体造型的花卉装饰图案变化

立体造型的花卉图案装饰变化是相对于二维平面化造型的花卉图案纹样而言的三维空间处理手段，其图案具有立体感和空间感。在立体造型的花卉图案中，原来不整齐、不美观的形象经过概括处理后，变得富有条理，图案纹样的大小、强弱、深浅、前后表现得更加充分，层次感更强，如图7-12、图7-13所示。一个出色的设计者在开始设计

时，就会用立体思维来全面考虑图案的形状布局以及色彩的虚实、轻重、前后、主次关系等。

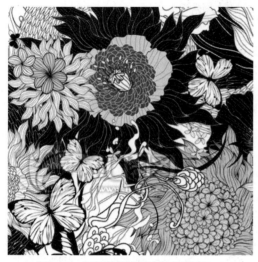

图7-12　立体造型的花卉装饰图案1　　　　　　图7-13　立体造型的花卉装饰图案2

(三) 组合造型的花卉装饰图案变化

组合造型的花卉图案装饰变化是将花卉的花、叶、茎等打散后，运用重叠、倒换、反复等方法加以重构，使其产生新的视角变化。也可以根据设计的需要，把多种元素拼接在一起，不受自然生长规律的限制。这种组合造型方式打破了原有物象的形态局限，丰富了设计手法，并且给图案带来了新的意境，使之更加具有审美价值，如图7-14、图7-15所示。

图7-14　组合造型的花卉装饰图案1　　　　　　图7-15　组合造型的花卉装饰图案2

第二节　风景图案的写生与变化

风景图案是以大自然景色和建筑物为主体的装饰图案。风景图案在艺术处理上力求平稳与均衡，重视节奏与韵律的关系。在造型上要求特征突出、概括简约、高度条理化，色彩不受客观制约，可以根据画面内容主观灵活地运用。风景装饰图案应用范围很广，有很强的实用性。

一、风景写生

风景图案的写生是指通过观察、分析、认识、记录自然物象的外部形态结构，收集素材为风景图案的创作做准备。风景图案的概念范围非常广泛，不仅包括地域广阔、变化无穷的自然物象，还包含各种人造景物。在风景写生时，不仅要重点观察自然物象的基本特征，了解不同季节的色彩变化，还要合理选景和构图。

(一) 选景

选景就是根据图案装饰主题，有目的地选择表现内容。在风景写生时，不应该完全依据自然景物的风貌面面俱到地描写，而应根据表现形式的需要合理选择，还可以采用"换景"的方法，撤去与主体不协调的景物，替换与之相适应的景物；或应用"移景"的方法，根据主题需要，对画面中的自然景物的位置作适当的调整。

(二) 构图

构图是一幅作品成功或失败的决定性因素，它是根据图案表现内容和形式的要求来组织画面的一种手段。理想的构图可以使图案产生良好的视觉体验，而不适合的构图，往往会使画面产生不必要的视觉混乱。选择风景图案的构图方式时，一般以描绘对象为依据，常用平面化、立体化、层叠式、组合式、适合式等手法，如图7-16～图7-19所示。

图7-16　风景图案的构图1

图7-17　风景图案的构图2

图7-18　风景图案的构图3　　　　图7-19　风景图案的构图4

二、风景图案的形态特征

风景图案的表现内容包括自然景物和人造景物两大类。

(一) 自然景物

自然景物的形态非常丰富，其结构变化万千，要运用装饰图案的变化规律进行变形、夸张和整理，用合适的装饰语言去表现。自然景物写生常常以山村、林间为景，山村无处不美，每个角落都是一幅很美的画面，在写生过程中要善于发现美和表现美，如图7-20所示。

图7-20　自然景物的风景图案

1. 云、水的形态

在自然界中，云、水的形态变化万千。云有流云、片云、朵云、团云、彩云、云海、云雾等形态。装饰图案中的云基本上用线勾绘，有时也用点和面来表现，起到烘托气氛、增强意境的作用，如图7-21所示。水在自然界中大部分处于运动状态，在不同的环境和条件下，有不同的形态变化，如图7-22所示。

图7-21　云的图案变化　　　　　　　　图7-22　水的图案变化

2. 山石的形态

在风景图案中，对于山石的变化应注重山石的外形结构特征和整体概括的装饰处理。例如，画群山应突出主峰，注重主次、大小、高低的形态变化。在风景图案中，并不强调山石的皴法与结构，常常通过不同的色块或点、线、面的明暗关系来处理层峦叠嶂的群山，通常能取得较好的效果，如图7-23所示。

图7-23　风景图案中常见的山石处理手法

3. 树木的形态

树木在风景图案中有着重要的地位。古人有"山以树木为衣""得草木而华"的描述，从中可见风景中树木的重要性。对于风景图案的树木表现，要注重树形特性，不同种类的树木有不同的树冠、树干、树枝和树叶，只有仔细观察、分析，才能掌握它们各自的特征，充分展示其造型的美感，如图7-24、图7-25所示。

图7-24　风景图案中的树木1

图7-25　风景图案中的树木2

（二）人造景物

人造景物通常是风景装饰图案中的亮点，在创作时，要善于抓住客观对象的主题，灵活变化，对画面进行大胆的提炼和概括，如图7-26、图7-27所示。

图7-26　风景图案中的人造景物1　　图7-27　风景图案中的人造景物2

人造景物的范围非常广泛，主要包括建筑和交通工具。

(1) 建筑形态。建筑包括现实生活中的楼、台、亭、阁、路、桥、场馆、院校、大厦等，多为人们精心设计、建造而成，其自身已有一定的形式美。在图案创作中，要运用装饰图案的形式美法则对各种建筑高低错落的结构、透视等方面进行去繁求简的变化。

(2) 交通工具形态。车、船等交通工具处于活动状态，其形态多样，多由曲线或直线结构构成。在图案创作中，应抓住其形态特征，运用合适的手法来处理。

三、风景图案的变化

(一) 平面风景图案变化

平面风景图案变化是相对于立体风景图案变化而言的。它是利用平面正视的角度取景，将风景图案中的装饰景物平置在一个水平面中，向上下、左右延伸的造型方法。这种装饰图案方法对一切景物的表现都是平视的，各个景物之间不强调空间位置的前后透视层次，不表现景物的俯视面和侧视面。平面风景图案的构图形式舒展平和，不受画面装饰篇幅大小的制约，可以表现不同规格、不同内容、不同材质的题材，如图7-28、图7-29所示。

图7-28　平面风景图案变化1

图7-29　平面风景图案变化2

(二) 立体风景图案变化

立体风景图案变化是运用透视原理，使画面具有一定体量感的构图形式。它的特点是景物可根据装饰需要，向左右、上下无限延伸，并可把不同时间、不同角度的物象有机融合在一起。透视画法一般可分为平行透视、成角透视、倾斜透视三种。立体风景图案变化要采用平行透视的画法来表现，可使图案产生立体感和空间感以及近大远小的透视变化。风景图案的构图常用这种方法，颇具特色。

(三) 层叠式风景图案变化

层叠式风景图案变化是将不同景物前后层层叠置，从而使画面既有层次感，又有关联。构图时可采取连接、间接的手法，使前后景物错落有致、秩序井然。

(四) 组合式风景图案变化

组合式风景图案变化是将自然生活中本无直接关系的若干形象，以图案化的艺术手法组合在一起，让欣赏者产生一种必然的联想。组合式风景图案的构图特点是强调图案画面内容与图案的连续性、全面性，在内容安排与图案变化中常常打破时空观念，将不同时间、不同空间的物象组织在一起，产生理想化的画面，让欣赏者产生美的联想。在组合变化中，应注意各种景物的方位，突出主体形象，同时各部分的衔接变化应自然融合。

(五) 适合式风景图案变化

适合式风景图案就是把风景图案容纳在特定的外形之中的一种构图形式。适合式风景图案的结构比较严谨，它要求各单位图案形象完整并自然地组合在特定的轮廓内，如图7-30～图7-32所示。在风景图案变化中，适合式构图主要有填充式和开光式两种形式。填充式构图的特点是力求构图的完整性，但不强求单位图案形象本身的完整，它可以根据画面构图需要有取舍的剪裁，使之适合于外形。开光式构图的适合形式变化很多，其构图特点是在特定的外轮廓内形象完整、结构严谨、变化灵活，它在画面图案构成平衡的前提下，并不要求构图均称，甚至可留下大面积的空白，有虚有实、相互衬托、相互呼应。

图7-30　适合式风景图案变化1　　图7-31　适合式风景图案变化2　　图7-32　适合式风景图案变化3

第三节　人物图案的写生与变化

一、人物图案的写生

人是一种复杂的高级动物，其外在形态是一定内在机制的反映，再加上民族、宗教、

政治、环境、文化、历史等社会因素的影响,使人与人之间存在众多差异。所以,在练习人物图案写生变化时,应对人的自然属性与社会属性予以一定的重视,这样才能更深入、更广泛地理解人物,以便更好地抓住人物的神情和动态,掌握其特征,进而深入地表现与变化,为下一步的人物图案造型变化打好基础。

(一) 人的自然属性

人的自然属性包括生理性别特征、个性表情特征、身体比例特征、肢体语言特征及种族外貌特征等。

(二) 人的社会属性

人的社会属性包括的内容非常广泛,如观念、世俗等,源自传统、文化、风俗、民族、政治、宗教、职业等诸多因素。社会属性决定了一个人的精神面貌、世界观,而这些又影响着人的言行、举止、风度。

如果说人的自然属性决定着人的"形",那么人的社会属性则决定着人的"神",如图7-33、图7-34所示。

图7-33　人物图案1

图7-34　人物图案2

中外传统及民间的装饰人物艺术历史悠久、形式丰富、手法多样,从壁画、石刻到剪纸、刺绣,各种不同风格形式的人物造型,为我们提供了大量可学习、借鉴的典范,如图7-35~图7-39所示。我们可以通过欣赏、分析和临摹,来了解并掌握各民族艺术的造型规律和程式化表现手法,再将其运用到现代生活中各种人物形象的装饰造型中。

图7-35　人物图案1

图7-36　人物图案2　　　　　　　图7-37　人物图案3

图7-38　人物图案4　　　　　　　图7-39　人物图案5

■ 二、人物图案的造型变化

(一) 夸张人物造型变化

通过夸张的造型，可以强调或揭示人物形象或人物性格特质，使其形象特征更加鲜明。夸张包括局部夸张、整体夸张、适形夸张以及透视夸张等。

(1) 局部夸张。在艺术表现中，为了达到特定的目的，往往将人物其他局部细节省略而强调重点部位，以突出主题、强化特征。人物图案形象变化时，局部夸张部位可以是眼睛、口鼻、耳朵、手脚、头发、眉毛等部位，也可以是服饰的各个局部之间关系，如图7-40、图7-41所示。

图7-40　局部夸张人物造型变化1　　　　图7-41　局部夸张人物造型变化2

(2) 整体夸张。采用整体夸张的手法，可使人物形象特征更加强烈、趋向性更强，以强化图案主题。一般而言，长的趋向能给人一种修长感与延展感，过度表现则显得瘦，如图7-42所示；短宽趋向则使人感到淳朴、厚重、硕壮，如图7-43所示。

图7-42　整体夸张的长趋向　　　　　　　图7-43　整体夸张的短宽趋向

(3) 适形夸张。适形，也叫适合，是平面装饰图案艺术中的一种基本构成形式，是一种限中求变的形式，即图案在一定形式的空间中随形而变。适形布局，一方面受到一定空间装饰格局的限制，另一方面又在一定的限制中创造了特殊的造型形态，如图7-44、图7-45所示。

图7-44　适形夸张人物造型变化1　　　　图7-45　适形夸张人物造型变化2

(4) 透视夸张。利用透视原理进行夸张处理，能给人以方向感，产生一定的时空趋向，从而能达到强化空间的效果，如图7-46、图7-47所示。透视夸张包括正、侧、仰、俯等多种角度。

图7-46　透视夸张人物造型变化1

图7-47　透视夸张人物造型变化2

(二) 影绘人物造型变化

影绘即阴影平涂，一般是将物象处理成平面的"剪影"形式，就像描绘物体的影子一样去表现人物的轮廓特征。采用阴影平涂的手法能最大限度地简化人物的结构关系。采用这种方法时，应注意人物外形的轮廓特征，选择适合的角度，确保在平涂后仍能表现出人物特征；同时，注意对外形轮廓进行概括性的简化，力求去繁求简。影绘造型的主要特点是概括力强、轮廓清晰，以轮廓特征表现动态、姿势，使画面具有统一的效果。影绘并不是简单地画出外形轮廓，而是以客观对象的基本形态为切入视角，再施以条理、概括、简化、添加等手法，去繁求简地塑造人物形象。影绘化的人物形象比自然写实的人物形象更典型、更富有装饰性。这一变化手法在民间的剪纸和皮影中运用得很好，设计者在创作时留下有特征的部分加以强化，从而形成了典型的风格，如图7-48～图7-51所示。

图7-48　影绘人物造型变化1

图7-49　影绘人物造型变化2

图7-50 影绘人物造型变化3　　图7-51 影绘人物造型变化4

(三) 综合化人物造型变化

综合化处理是将不同的人物变化方法结合起来，形成一个统一的整体。综合化人物造型变化可以同时采用添加、影绘、透视等手法，如图7-52、图7-53所示。

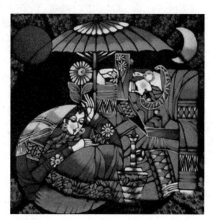

图7-52 综合化人物造型变化1　　图7-53 综合化人物造型变化2

第四节　动物图案的写生与变化

一、动物图案的写生

动物图案写生与绘画写生不同。绘画写生侧重反映客观对象，讲究构图、比例、层次、虚实，追求艺术的完整和画面意境；而动物图案写生则侧重捕捉客观对象的特征、结构、形态，讲究归纳变化。动物图案写生的目的是收集图案造型素材，积累艺术形象，为图案创作设计做准备。动物图案写生可以采用写实和夸张、具象与抽象相结合的方法，并应抓住以下几个写生重点。

(一) 动物的形体

动物的形体特征包括外形和四肢的长短比例以及基本结构。形体是各类动物的基本形态，也是不同动物之间相互区分的形式。在多种动物的形体特征中，有为了适应自然环境而进化出的特殊外形形体结构。这些形态结构在动物的生存中具有重要意义，有的充当防卫的武器，有的可作为工具，有的可作为区别动物雌雄的标记。例如，犀牛的角、刺猬的刺都是防卫用的武器；兔子的前肢有较长的锐爪，主要是为了挖土打洞；猴子的尾巴长而有力，能卷住树枝保持身体平衡，还能在冷热气候的变化中起到调节体温的作用；猎豹的皮毛是一层天然的保护色，极易与周围环境融合，使其不破发现，如图7-54所示。上述动物形体特征给人以深刻的印象，同时强化了形象的鲜明个性。动物的形体特征是动物图案写生变化的根据。

图7-54　猎豹的形体特征

(二) 动物的动态

动物的动态特征充分表现在它的动作变化上。各种动物由于各自的性格和所处的生活环境与气候的不同，它们的动态变化也各有特点。领悟和捕捉动物的典型动作是描绘动物动态变化的前提。此外，还要熟悉并掌握它的运动节奏变化。在实际创作中，动物写生要抓住大的动态，依靠典型的动态体现它们的总体特征，那些偶然的、不定型的动态是不宜采用的。因此，掌握动物看似瞬间即逝却典型的动态变化是十分重要的，如猴子的攀缘、兔子的跳跃、鸟类的飞翔等动态特征，如图7-55、图7-56所示。

图7-55　动物的动态——鸟类的飞翔　　　　图7-56　动物的动态——奔跑中的牛

(三) 动物的神态

自然界中的动物不仅结构不同，神态也各异。动物的神态主要表现在动物的头、腿、耳朵、尾巴等器官上。动物在爱抚、嬉戏、警觉、沉思、捕捉猎物、偷袭等不同的状态下有着不同的神态变化，如图7-57～图7-59所示。

图7-57　动物的动态——沉睡中的猫

图7-58　动物的动态——羊面部特写

图7-59　动物的动态——猫面部特写

二、动物图案的变化

西班牙著名绘画大师毕加索曾创作一组著名的公牛变形图，如图7-60所示。从第一幅写实的公牛素描到最后符号化的公牛造型，其间经历了大胆的概括、夸张、变形和删减，公牛的形象从膘肥体壮的块面演变成了几根简洁的线条，而公牛的精神特征却愈加鲜明、典型。这个变形过程可以给我们很好的启示，我们应依照对动物的观察、理解和感受，运用装饰性的手法去表现各类动物的独特神采，创造理想中的动物形象。常见的手法有以下几种。

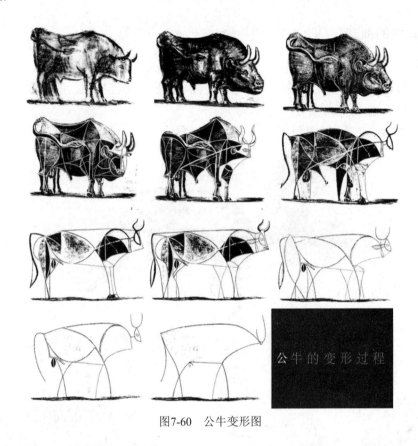

图7-60 公牛变形图

(一) 简约

简约是一种常见的变化手法，设计者对动物的外形结构及神态有了深刻了解后，可依靠丰富的写生素材与灵感创作出简约化的动物造型。自然界中的动物都是立体化的，简约变化是通过观察认识将客观实际物象进行概括和平面化处理，使图案具有简练的造型，如图7-61、图7-62所示。

图7-61 简约化的动物造型1

图7-62 简约化的动物造型2

(二) 拟人

拟人是图案设计的一种变化方法，这种方法在动物设计中经常使用。它是按照人的思想、神情、动态来表现动物，以图案的形式美法则为依据，根据视觉的审美要求改变动物

的部分特征，把动物比作有思想、有感情的人，以增加审美情趣、增强装饰性。例如，美国迪士尼公司制作的动画片《米老鼠和唐老鸭》中的动物图案就是通过拟人化的处理，从而赋予其图案人格化的精神品质，借以引起人们情感上的共鸣，如图7-63、图7-64所示。

图7-63　米老鼠和唐老鸭的拟人化处理1　　　　图7-64　米老鼠和唐老鸭的拟人化处理2

(三) 夸张

夸张手法是对对象的整体或某个方面进行特征化处理，目的是突出表现对象的体貌神韵，使图案形象更具感染力和装饰效果，如图7-65、图7-66所示。动物图案的夸张变化可应用于局部，也可应用于整体；可侧重形态，也可侧重神态；可倾向客观形象的动势特点，也可注重主观的联想意义，还可以根据作者的主观要求夸张。但无论怎样夸张变化，都应注重物象的形与神两个方面的变化，以形感人、以情动人，给人以美感与联想。

图7-65　动物图案的夸张变化1　　　　图7-66　动物图案的夸张变化2

(四) 适合

适合是指具有一定外形形体限制的图案变化，它是将动物素材通过构思组合在一定的轮廓内，使动物形象适合形的变化。适合动物图案纹样在中国传统图案纹样和民间图案纹样中的表现尤为突出。例如，商周青铜器物上的兽面纹，汉代瓦当上的青龙、白虎、朱雀、玄武(见图7-67)，元青花上的云龙等，均是适合动物图案的经典作品。

图7-67 适合动物图案

(五) 组合

组合动物图案一般采用夸张、变形的表现手法,但在构成形式上有所不同。动物图案的组合变化一般可分为添加式、综合式和巧合式三种不同形式。

(1) 添加式。添加式是将一种素材装饰在另一种素材上。例如,在动物身上装饰花纹的形式。此外,还可以根据设计需要,把动物、人物、植物等巧妙地组合在一个画面上,可产生新的意象和新的视觉效果,如图7-68、图7-69所示。

图7-68 组合动物图案1　　　　图7-69 组合动物图案2

(2) 综合式。综合式是将不同的图案素材结合起来,形成一个有机的整体。例如,麒麟送子图案(见图7-70)等。综合式图案具有一定的象征意义,是两种或多种素材结合而成的,如图7-71所示。

图7-70 综合式动物图案——麒麟送子　　　　图7-71 综合式动物图案

(3) 巧合式。巧合式一般为两个或两个以上的动物形象，运用重叠和借用的方法巧妙地组合在一起，如图7-72、图7-73所示。

图7-72　巧合式动物图案1

图7-73　巧合式动物图案2

拓展训练

作业要求：1. 对花卉进行多角度写生，在写生稿的基础上进行夸张、简化、添加等，尝试和体验图案化的表现方式。

2. 风景写生，记录大自然千变万化的景象并进行大胆的艺术夸张和变形，使客观世界的物象化繁为简，具有条理化。

3. 选定一个题材(儿童、舞蹈者、少数民族、身体等)进行写生、创作。

4. 运用拟人、夸张等手法进行动物写生和图案创作。

作业步骤：1. 对整枝花(花头、叶子、茎)进行写生训练，注意花卉的基本生长规律和特点，根据写生稿作花卉图案变化练习。

2. 以山川、园林、树木、建筑等为题材进行写生，提炼写生素材，确定创作主题，运用概括、夸张、变形等艺术处理手法进行图案化处理和表现。

3. 根据选定的题材进行人物写生，抓住人物典型的神情和动态特征，注意与之相关联的环境。

4. 抓住动物典型性特征，概括地表现形象，对动物显著的特征部位和主要部位进行夸张变化。

作业数量：1. 花卉写生稿数量不限，花卉图案变化稿2件。

2. 风景写生稿数量不限，风景图案变化稿2件。

3. 人物写生稿数量不限，人物图案变化稿2件。

4. 动物写生稿数量不限，动物图案变化稿2件。

作业提示：1. 花卉的图案变化由写生而来，不要只是简单地描绘，注意观察每个细节，提炼、归纳其生长规律，尝试用不同的方法进行花卉图案变化练习，如图7-74、图7-75所示。

图7-74　花卉图案变化练习素材1　　　图7-75　花卉图案变化练习素材2

2. 在风景写生时要合理选景和构图，还应注意了解对象在不同季节的色彩变化，为创作提供全面、客观的素材，如图7-76、图7-77所示。

图7-76　风景图案变化练习素材1　　　图7-77　风景图案变化练习素材2

3. 用概括的手法提炼人物写生素材，大胆取舍，对局部或整体进行夸张变形，强化人物形象特征，使形象更加鲜明、更具有装饰性。

4. 动物结构比较复杂并且常处于运动状态，这给写生带来了一定难度，所以可以拍摄下写生对象的活动瞬间，也可以寻找图片资料用来作为参考和细节补充。创作时对写生稿大胆取舍，强化动物形象特征，使形象更加鲜明、更具装饰性，如图7-78、图7-79所示。

图7-78　动物图案创作作品1　　　图7-79　动物图案创作作品2

第三篇　技法拓展篇

第八章　装饰与图案的表现技法训练

训练目的：图案的表现技法非常丰富，要根据图案内容的需要，选择相应的技法，使图案设计达到形式统一。通过学习图案的装饰技法，培养装饰审美素质、创新与设计思维能力以及装饰语言与表现能力，为设计实践做准备。

课程提示：把握图案的装饰技法产生的手段美、制作美，注重技法的拓展和创造，以提升装饰艺术感受力和表现力。

课题时间：4课时

第一节　黑白装饰图案的表现技法

由于图案设计者所使用的工具和材料、创意、图案用途的不同，在表现时便会形成多种多样的表现技法。图案表现技法是实现图案形象个性特征表达和艺术效果表现的重要手段。

图案的表现形象是传递信息的一种视觉语言，在形象变化中，确立形象并呈现实际效果是装饰图案的根本。要使图案在传递信息的同时又符合视觉艺术，这就需要依赖技法的表现。采用黑白两色，画面呈现黑白效果的图案，称作黑白图案，它是运用黑与白表现自然物象的图案造型表达方式，是图案表现技法的重要形式。

黑白图案实际上只有黑和白两色，并无灰色。灰色的形成是在描绘的过程中通过点、线、面不同的表现手段而形成的。在黑白图案中，正是依靠不同面积的黑白和不同的灰色来表现画面的层次，才使简练的形态产生丰富的效果，如图8-1、图8-2所示。黑白图案的特色是在黑与白的矛盾、冲突、妥协、转换过程中，产生具有虚实、动静、主次的形态美。黑白对比强烈时，图案产生鲜明、粗犷、夸张的效果，视觉冲击力强；黑白对比弱时，则给人以轻柔、优雅、含蓄的美感。黑与白的表现使图案艺术语言由复杂走向条理，由写实走向简洁，从而拓展出更大的想象空间。黑白图案主要是以点、线、面为主，在此基础上发展出各种各样的表现技法。

图8-1　黑白装饰图案1

图8-2　黑白装饰图案2

一、点绘表现法

(一) 点

点是构成图案的基本元素之一。点具有各种形态(如方形、三角形、多角形等)，点的不同形态及不同排列组合方式都可以产生不同的装饰效果。有规律排列的点，给人以秩序和节奏的美感；自由排列的点给人以活泼多变的感觉。

(二) 点绘法

在图案形象设计中，点是经常使用的一种表现手法。用于装饰造型的点多种多样(几何形或自然形态)，不同形状的点能产生不同的装饰效果。在描绘表现中，不同形态的点通过延伸、密集、排列或其他方式的组合，呈现活跃、生动、节奏感强、层次丰富的点绘效果的图案，即点绘表现法。例如，点的伸展延续能产生粗细不一、深浅程度不同的线，点的多向延续能产生透气的面。点所形成的形象能使我们产生丰富的想象，增强画面的活泼性、空间性，丰富物象的层次和表现力。它可以根据画面创作的要求，运用不同的形式来表现，主要给人以细腻含蓄的视觉印象，是现代装饰图案常用的表现技法，如图8-3、图8-4所示。

图8-3 运用点绘法设计的图案1

图8-4 运用点绘法设计的图案2

二、线绘表现法

(一) 线

线是点在移动中留下的轨迹。它具有运动感和方向感，同时具有长短、曲直、粗细等形态特征。线主要可分为直线和曲线两个大类。直线又可分为水平线、垂直线、斜线。水平线给人以平和寂静之感；垂直线简单明了，给人以耸立之感；斜线给人以运动速度、上升下降之感。粗线直率强硬，细线纤弱含蓄。曲线又可分为弧线、波线、S线、自由曲线等。曲线活泼优雅，圆滑含蓄。弧线有张力；波线自然亲切、变化丰富。不同线条有不同的个性和意境，可以表达不同的感受。将不同的线条作规则或不规则的组合处理，可以形

成各种形状和结构，产生各种画面效果。

(二) 线绘法

在图案设计中，线的表现力很强，可以直接描绘形象结构，也可分割块面，使之成形。线绘表现法主要是利用线与线的组合来描绘表现对象，它的表现特点是流畅、连续性强，表现对象明确、清晰。在创作时，可利用线的粗细、虚实、疏密来丰富形象层次和空间，运用线的曲直来表现图案的风格和情调。线条在画面中的应用也具有很强的概括性。根据图案的装饰需要，将线进行组合穿插，能增强画面的节奏感，产生不同的对比效果。线与线的组合形式多种多样，根据图案特点灵活运用，可以淋漓尽致地表现不同的形式美感，如图8-5、图8-6所示。

图8-5　运用线绘法设计图案1

图8-6　运用线绘法设计图案2

三、块面表现法

(一) 面

面是点的密集或线的移动轨迹。面可分为垂直面、水平面、斜面、曲面及各种不规则的有机面等。面的轮廓线决定面的形状。在黑白图案设计中，通过面可以表现物象的外形特征。面以概括、鲜明、简洁、强烈的视觉效果给人以朴素、浑厚、别具一格的审美感受。

(二) 块面平涂法

块面在图案形象表现中，具有醒目、平均、重量等视觉感。平涂法，就是采用单色，不分层次空间，无渐变效果，一律以平填图案形象的形式来表现。图案形象以块面的视觉形态显示为主，类似影绘法。块面的表现可以采用剪纸般的影绘手法，也可以采用光影变化的明暗手法。块面平涂表现法强调表现图案的纯粹性，以稳定、均衡的效果塑造视觉形象，具有朴实、凝练的艺术魅力，如图8-7所示。

图8-7 运用块面表现法设计的图案

■ 四、点、线、面综合表现法

 作品表现的丰富性、层次的多样性，往往需要综合运用多种技法来实现。在具体设计时，可运用点、线、面的表现手法，以增加画面层次，体现不同的形态特征和黑白灰的情感，从而营造构图意境。运用点、线、面结合的手法，可以起到强烈的互相衬托的作用，形成不同的肌理对比，丰富图案的表现力，从而使画面更加稳定和谐，如图8-8所示。在综合运用的过程中，也要注意表现技法之间的差异以及技法与内容之间的协调性和整体性。

图8-8 运用综合表现法设计的图案

五、肌理拓印表现法

(一) 肌理

任何视觉可及的物体所具有的不同的表面纹理特征，都代表材料的外表质感并体现物质属性的形态。不同形态、不同性质的结构具有不同的表面肌理，主要分为触觉肌理和视觉肌理两大类型。触觉肌理是通过人的手或身体直接触摸或接触后，所感受到的物体表面组织构造、材质感觉和纹理特征，如凹凸、光滑、粗糙、坚硬、松软、冰凉、温暖等。视觉肌理是指在触觉肌理相同的材质表面，利用明暗或色彩变化，再造出引导人们视觉上产生不同于客观材质表面肌理特征的错觉，如图8-9～图8-11所示。

图8-9　视觉肌理在图案中的运用1　图8-10　视觉肌理在图案中的运用2　图8-11　视觉肌理在图案中的运用3

(二) 肌理拓印表现法

肌理拓印表现法就是把不同物质的表面纹理经过取舍、涂色、印压等工序呈现到画面中，形成特殊的视觉效果的图案表现方法。在具体运用时，主要有以下三种方法。

(1) 直拓法。将某种具有明确触觉肌理特征的材质，如树叶、编织物等，涂色后直接转印到图案中，形成与材质同样效果的纹理，如图8-12所示。

图8-12　直拓法的运用

(2) 皱拓法。将具有一定韧性且较柔软的材质，经过揉搓或折叠处理后形成新的纹路，再涂色印压到纸面上，即可呈现斑驳的肌理效果，如图8-13所示。

图8-13　皱拓法的运用

(3) 叠拓法。将不吸水的纸平铺到已涂水和颜色的玻璃板上，再作挤压或旋转等处理，即可形成水色互相渗化的自然肌理，如图8-14所示。

图8-14　叠拓法的运用

六、透叠表现法

透叠表现法主要是通过两种或两种以上的形象，使整体或局部产生重叠，前面的形象可作透明体处理，即透过前面的形象看到后面的形、线、色，前后结合，形成第三种新的形态，如图8-15所示。新的形态加强、丰富、充实了画面的表现力，使画面产生通透感。

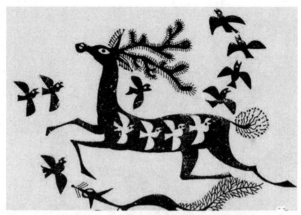

图8-15　透叠表现法的运用

第二节　色彩装饰图案的表现技法

图案的各种装饰变化，决定了其色彩的丰富性；被装饰物的差异性，又决定了其装饰色彩表现的多样性。选择不同的表现方式，对装饰物画面的效果会产生直接的影响。任何一幅图案，只有找到适合的表现方式，才能使其更完美。了解和掌握图案色彩的多种表现方式，可以帮助我们探讨和发展符合自己个性的表现形式。

一、色彩表现技法的材料和工具

在掌握图案色彩的表现技法之前，我们必须首先熟悉绘制多彩图案所需要的基本工具。在创作图案过程中，采用不同的工具、材料会使图案的形态、质感等具有不同的表现效果。概括来说，传统的工具材料包括纸张、颜料、绘图器具等。纸张包括素描纸、水彩纸、卡纸、瓦楞纸、铜版纸、宣纸、色卡纸、高丽纸等。这些纸张由于具有不同的质感和吸水性能，在创作过程中可以产生不同的肌理效果。颜料包括水彩颜料、水粉颜料、丙烯颜料、油画颜料、彩色墨水等。绘图器具包括毛笔、油画笔、油画棒、色粉、针管笔等。另外，在创作中还可以借用一些绘制工具和加工器具，如各类尺、圆规、喷枪、剪刀、锉刀等。

传统的创作材料会给人带来亲切的感觉，另外一些特殊的材料、新材料的使用，则会使图案的色彩表现更丰富。例如，海绵、牙刷、金属网、棉麻、木材、胶水等。合理使用这些材料，可增强图案的表现力，从而创作出更富现代意识和视觉效果的作品。

二、色彩的分类

相同的图案，因采用不同的色彩，其效果往往大相径庭。图案色彩的一个重要特点

是具有极强的主观性,为了满足图案的功能设计要求,需要将纷繁复杂的自然色彩加以提炼、归纳、概括为具有代表性的一组色彩或几种色彩。色彩的分类方法有以下两种。

(一)从色彩研究方面分类

从色彩研究方面,可以将色彩分为有彩色系和无彩色系两类。

(1)有彩色系。光谱中红、橙、黄、绿、青、蓝、紫7种基本色及它们之间不同量的混合色都属于有彩系,如图8-16所示。这些色彩往往给人以相对的、易变的及具象的心理感受,同时也是图案创作的主体色彩。

图8-16 有彩色系

(2)无彩色系。黑色、白色及两者按不同比例混合所得到的深浅各异的灰色系列等属于无彩系,如图8-17所示。它们呈现一种绝对的、坚固的和抽象的色彩效果。无彩色系与有彩色系一样有完整的色彩性质,以及等量齐观的审美意义和实用价值。

图8-17 无彩色系

(二)从色彩应用的角度分类

从色彩应用的角度分类,可将色彩分为写生色彩和图案色彩。

(1)写生色彩。运用色彩规律表现客观物象的真实形象和本质特点,强调色彩的客观性和真实性。

(2)图案色彩。图案色彩又有"装饰色彩"的称谓,它强调装饰和形式美感,色彩关系简洁、明快,更富于主观性和实用性。图案色彩原理与写生色彩原理是一致的,都是运用色彩的明度、色相、纯度的对比组合来表现对象,但在应用上各自有着不同的特点。写生色彩贴近现实;图案色彩则以主观表现为准则,源于生活,但比生活更强烈、更单纯。

三、色彩的情感表现

色彩本身无情感，所谓的色彩情感，是由人们对客观事物的感情和体验而产生的联想。

(一) 冷暖感

冷暖的色彩感是人们在长期的社会生活中获得的共识，是人们的一种视觉心理。红、橙、黄通常给人们以阳光和火焰的温暖感，因此被称为暖色；与之相对的蓝、青绿、青紫在人的情感心理和联想中是对冰雪或海水的体验，所以这类色彩被称为冷色。介于冷色和暖色之间的绿、黄绿、紫和紫红色，相对不冷不热，显中性，色彩的冷暖划分如图8-18所示。在无彩色中，白色显冷，黑色显暖，灰色为中性。色彩的冷暖是在对比中产生的一种相对概念。例如：红色与黄色相对，黄色就偏冷；紫色若置于若干绿色的包围中，则显暖。

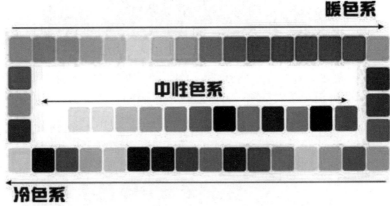

图8-18 色系的划分

(二) 兴奋感与沉静感

与冷暖色能给人带来不同的心理感受一样，色彩能使人产生兴奋感，也能使人产生安静感。通常情况下，暖色易使人产生兴奋感和热烈的心理感受，冷色则使人感到沉静；高纯度色和强对比色易使人产生兴奋感，而低纯度色和弱对比色则使人产生沉静感，如图8-19、图8-20所示。

图8-19 色彩的明度变化

图8-20　色彩的纯度划分

对比色是人的视觉感官所产生的一种生理现象，源于视网膜对色彩的平衡作用。如图8-21所示，在色相环上相距120°～180°的A颜色和B颜色，称为对比色。

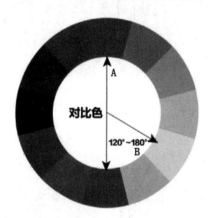

图8-21　色相环

(三) 华丽感和朴素感

亮色、高纯度色、对比色具有华丽感；暗色、低纯度色、调和色具有朴素感。以成品颜料为例，华丽的颜色有粉绿、翠绿、玫瑰红、紫罗兰、钴蓝、群青、柠檬黄、橘红等；朴素色以土色系为代表，如土黄、土红、土绿、橄榄绿、墨绿、赭石、熟褐、普蓝以及黑白灰等。

(四) 酸甜苦辣咸味感

色彩可以给人带来酸甜苦辣咸的味感。例如，粉红、粉橙色有甜味感；柠檬黄和黄绿色有酸味感；绿、紫、褐色有苦味感；大红、暗红色有辣味感；蓝、灰、白色有咸味感。

四、色彩的民族性和地域差别

各地区、各民族由于社会背景、经济状况、生活条件、传统习惯、风俗人情和自然环境的不同而有着不同的色彩喜好，因此，色彩在实际运用中具有明显的民族性和地域差别，如图8-22～图8-24所示。例如，在中国，红色象征喜庆，节日或喜事时色彩多用红色；黄色是中国传统封建帝王的专用色，标志着神圣、庄严、权威；法国禁忌墨绿色，因为它会使人联想到纳粹军服；阿拉伯民族珍爱绿色，禁忌黄色。此外，生活在沙漠地区的人们对黄色习以为常，对绿色钟爱有加；生活在寒冷地区的人们不喜欢清淡色彩，对艳丽、凝重的色彩比较喜爱；生活在热带或草原地区的人们更喜欢明朗鲜艳的色彩。

图8-22 穿着俄罗斯民族服装的套娃姑娘"玛特罗什卡"

图8-23 云南苗族蜡染画壁挂

图8-24 印度装饰图案

五、色彩的常用表现技法

在认识色彩的基本性质和情感的基础上，我们还需要掌握一定的技法，才能在具体应

用中合理地表达色彩特征。图案的色彩表现技法大致可归纳为平涂法、渲染法、喷绘法、烟熏法、拼贴法、吸附法、拓印法、脱胶法、堆积法、干擦法、综合法。这些表现技法是图案创作中较常用的，但并不能涵盖全部的技法内容，还需要我们在实践学习中继续发现和完善。

(一) 平涂法

平涂法是图案色彩表现中较为常用的一种方法，纯粹以色块来描绘物象，具有单纯的美感。运用平涂表现法时，不论是对比色还是调和色，各色均以平涂的手法来表现图案的装饰效果。平涂法是在完成的构图中将调均匀的颜色平涂在图形内，通常需要在草稿上预先设计好整个画面的色彩基调，再将调好的颜色转移到正稿上。平涂的方式有厚涂法和薄涂法两种。厚涂法调配的颜色较为浓稠，有较强的色彩覆盖力，适合表现强烈、浓重的色调，色彩对比强烈，画面艳丽、华贵，富有生命激情，如图8-25所示；薄涂法调配的颜色相对较为稀薄，色彩覆盖力较弱，适合表现清新淡雅的色调，如图8-26所示。

图8-25　厚涂法的运用

图8-26　薄涂法的运用

(二) 渲染法

色彩渲染表现法是利用颜料与水分的相互渗透作用，将颜色由深及浅地渲染，从而产生色彩变化的方法。它是借用工笔画设色的一种表现技法，用同种颜色或不同种颜色渲染出深浅不同的画面效果，由于颜色之间不同的明暗变化，使图形具有明显的层次感。这种方法与国画工笔的渲染技法基本相同。具体方法是先用一支毛笔蘸取颜料涂于图形的轮廓结构上，再用另一支毛笔蘸取清水，洗染之前未干透的颜色，使颜色自然、过渡均匀。渲染时可以先在白色纸上染出轮廓结构，再整体罩底色，或在涂好底色的基础上渲染形体。渲染的另一种方法是直接用一支毛笔蘸取饱含水分的一种颜色涂于图形上，在颜色未干之前，再用另一支毛笔蘸取另一种颜色，使颜色之间自然过渡。渲染法的画面层次柔和，色调清新淡雅，类似淡彩的画面效果，图案形象含蓄，变化微妙，如图8-27、图8-28所示。

图8-27　渲染法的运用1　　　　图8-28　渲染法的运用2

(三) 喷绘法

色彩喷绘表现法是指通过喷笔或喷枪等工具，喷出雾状色点于画面上，塑造出画面形象的方法。喷笔或喷枪喷射出的雾状点可以根据画面造型的需要做出粗或细、浓或淡、强或弱、虚或实、疏或密的效果，是手绘难以实现的。一般有两种制作方法：一种是将画面色彩整体喷涂，色彩的颜色倾向依据画面的整体色调而定，形成统一的冷暖关系，如图8-29所示。另一种是依据物象不同的色彩分别喷涂。喷涂前需要剪出不同物象的外形轮廓覆盖在画面上，使物象呈镂空状而其余部分被遮挡，再喷涂颜色，依此方法逐步喷涂局部物象色彩并覆盖画面其他部分，直至完成画面，如图8-30所示。应用喷绘法时，需要使用喷笔、气泵等工具，如缺少此类工具，可以利用牙刷或毛质坚挺的排笔等简单工具。具体方法是先用牙刷或排笔蘸取适当颜料，再用手指或硬物拨刮毛刷部位，使颜料以点状喷洒在画面上。毛刷蘸取的颜料越多，喷出的点越大；毛刷蘸取的颜料越少，喷出的点越小。采用这种方法能产生大小不同的点。运用喷绘法绘制的画面柔和、细腻、朦胧，有一种雾状的视觉效果。

图8-29　整体喷涂的图案　　　　图8-30　分别喷涂的图案

(四) 烟熏法

烟熏法是用烟火熏烤纸张的表面，从而使画面产生细腻均匀、有流动感的烟熏变化的方法。在烟熏过程中，会出现自然的破损形态，呈现意想不到的效果。烟熏之前可先在纸张表面黏附其他材质，再将纸张整体熏烤，纸张上的材质经熏烤后会呈现特殊的视觉效果。在制作具有烟熏效果的图案时，应将烟熏技法和手绘图形的方式结合使用，以手绘图形的方式绘制图案的主要形体，烟熏效果起到点睛衬托的辅助作用，如图8-31、图8-32所示。

图8-31　运用烟熏法创作的图案1　　　　图8-32　运用烟熏法创作的图案2

(五) 拼贴法

拼贴法是以现成的彩色照片、画报、图片等为材料，在预先设计好的图形中进行对照粘贴构成新图案的方法，如图8-33、图8-34所示。具体应用时，将现有的彩色图片通过剪裁、手撕的方法制成形状各异的碎片，碎片形态依照画面的图案造型、色彩而定。剪裁、撕出的碎片要求形式感统一、形态完整，不可过于细碎凌乱，以保证画面的整体效果。

图8-33　拼贴法的运用1　　　　图8-34　拼贴法的运用2

(六) 吸附法

吸附法是将墨水、水粉颜料、水彩颜料、油画颜料等色料稀释后滴入水中，让其自由浮动于水面上，或适当搅拌成自然的流动纹样；在颜料和水还未完全混合在一起的时候，将宣纸或吸水性强的纸覆盖在水面上，吸附水上的颜色浮纹；最后将黏有浮色的纸张晾干即可。吸附法呈现的画面效果较为随意，无固定的图形轮廓与结构，色彩自然，其效果是任何手绘方法都无法实现的。在设计图案造型时，一般以吸附法制作画面底色，以绘制的图形为主要画面结构，如图8-35、图8-36所示。

图8-35　吸附法与绘制图形的综合运用1　　　图8-36　吸附法与绘制图形的综合运用2

(七) 拓印法

拓印法是借助其他媒介将图形颜色转印到画面上的一种表现方法。拓印法可分为有机形态的拓印和偶然形态的拓印。有机形态的拓印是将颜料直接涂抹在凹凸不平的、有纹理的物体表面上，在颜料未干之前，用吸水性强的纸张覆盖，并施加一定压力，使物体纹理上黏附的颜料形态转印到纸张上，如图8-37所示。偶然形态的拓印是依照图案形态，将浓度较大的颜色涂抹在光滑的玻璃、纸板、铜版纸或其他硬质板材等不具吸附性的材料上，在颜料未干之前再用吸水性强的纸张覆盖在上面，并将纸张逐步刷平压紧，使颜料更服贴，最后揭开纸张，可呈现意想不到的自然效果，如图8-38所示。

图8-37　有机形态的拓印　　　图8-38　偶然形态的拓印

(八) 脱胶法

脱胶法是用胶水直接在卡纸上画出图案形象的一种表现手法。运用脱胶法时，需要在胶水中掺入少许颜料，待胶水干透后，再根据画面需要涂抹油画颜料。在油画颜料未干时，将纸张拿到水下冲洗，胶水部分遇水自然脱离，露出白色线条的图案形象，其他部分因油性颜料不溶于水而保留下来。脱胶法利用油水分离的特点，制作出的图案形象生动自然，如图8-39、图8-40所示。

图8-39　脱胶法的运用1

图8-40　脱胶法的运用2

(九) 堆积法

堆积法是先在颜料中混入适当的立德粉和白乳胶，使颜料呈现一定的厚度，再进行图案的描绘；或用较厚重的颜料直接描绘，在颜料干透后则会产生凸起的触感，如图8-41所示。采用堆积法时，堆积颜料的厚薄程度不同，可使画面呈现不同的笔痕效果，如图8-42所示。

图8-41　堆积法的运用1

图8-42　堆积法的运用2

(十) 干擦法

干擦法是用擦、蹭的方法表现物象明暗关系的一种色彩表现技法。通常是运用枯笔在

画面形态上擦绘，形成自然的颜色斑驳的变化效果，如图8-43、图8-44所示。采用这种方法绘制的图案，画面色彩生动、形象鲜明、装饰感强。

图8-43　干擦法的运用1

图8-44　干擦法的运用2

(十一) 综合法

综合使用上述两种或两种以上的表现技法进行图案的设计创作，即为综合法。色彩综合表现法是多种表现技法的复合表现形式，可使复杂、多变的物象表现出丰富的细节与层次关系，形成一种充满幻想色彩的装饰效果，从而使图案形象的特征更鲜明、更强烈、更具感染力和典型性，同时也展示了设计者独特的创造力和个性。

第三节　材料在装饰图案中的表现技法

在装饰图案表现、工艺材料制作表现方面，能运用的材料多种多样，它们有着不同的形态、色彩、肌理等视觉特征。这些材料有的厚重，有的轻薄；有的粗糙，有的细腻；有的鲜艳，有的灰暗。与绘画颜料相比，它们有着无法替代的美感效果，为艺术创作提供了广阔的空间。可以说自然界所提供的一切材料都可以作为装饰图案的表现材料，例如，木材、金属、陶瓷、石材、纤维、玻璃等。图案中的每一处设计最终都要依赖一定的材料去实现，图案的任何表现形式以及所呈现的视觉效果都与材料有关。因此，熟练掌握不同物质材料的性能和材料的工艺表现技术，合理有效地使用材料，充分发挥材料的性能，是现代艺术设计者应该具备的基本素质。在创作中，设计者充分利用材料在艺术表现上的长处，能使画面形成独特的装饰美。

一、材料的类别与表现

在艺术设计领域，人们将材料分为两类：第一类是自然界中存在的天然材料。天然材料又可以分为未加工和已加工的材料。未加工的材料有木材、石材、天然漆等；已加工的材料有纸张、陶瓷、橡胶、金属等。第二类是人造材料。人造材料一般指的是自然材料经过加工发生化学性能、物理性能的变化后所形成的材料，如塑料、有机玻璃、化学纤维等。下面，我们重点介绍几种在艺术设计领域较为常见的材料。

(一) 木质材料

木材在设计领域中应用较多，它具有天然花纹、质地独特、耐冲击、强度高、加工简单、可反复使用等特点。此外，木材具有良好的加工性能，如可进行锯、刨、钉等机械加工和雕刻、贴、画、粘等装饰加工。用天然木质材料表现的图案装饰品，一般用于室内装饰，并多以雕刻手法进行加工，如图8-45、图8-46所示。

图8-45　木质材料图案装饰品1

图8-46　木质材料图案装饰品2

(二) 石材

石材是传统的图案装饰材料，与木材一样都是源于大自然的天然原料。其色泽天然、丰富且质地不一；纹理清雅有光泽、美观而稳重；质地坚硬，具有耐用、耐风化、耐磨损，保存时间长久的特点；具有重量感，给人以沉重而扎实的视觉感受。石材经过加工、打造，可以制成各类形态，具有质朴、庄重、粗犷、柔润等不同的特征，广泛应用于室内外图案装饰表现，如图8-47所示。石材图案装饰大多采用浮雕、圆雕、镂雕的表现方法，也可以用多种材质组合的方法来表现。

图8-47　石材图案装饰品

(三) 纸

在艺术设计领域，纸是应用最广泛的一种材料。纸具有易加工、成本低、重量轻、质地细腻、强度适宜等优势，适用于绘画和印刷。

以纸质材料表现的图案艺术品，常见的方式有两种：一是用单纯的绘画语言，采用图案的绘制表现法与色彩表现法等工艺技术手段来表现；二是剪纸，即以剪刀、刻刀为工具，采用夸张变形的手段来表现。剪纸有单色剪纸、彩色剪纸、染色剪纸、套色剪纸等类型，如图8-48～图8-51所示。

图8-48　剪纸作品1　　　　　　　　　图8-49　剪纸作品2

图8-50　库淑兰剪纸1　　　　　　图8-51　库淑兰剪纸2

(四) 陶瓷

陶瓷是一种古老的工艺材料，经过黏土烧制塑造而成。陶制品吸水性强，表面粗糙，给人以粗犷质朴之美；瓷质地坚硬清脆，表面光滑细腻，不吸水，通透光洁。陶瓷材料可塑性好、耐热性强、耐腐蚀性强、耐磨性好，制作方式以及工艺技术表现丰富。可用于工业生产领域，此外，对陶瓷釉下坯体运用手工雕、刻、拍、压、印、贴、粘、喷绘等多种装饰手段，可表现不同的图案效果，如图8-52、图8-53所示。

图8-52　台湾餐瓷艺术　　　　　　图8-53　土耳其陶瓷艺术

(五) 金属

金属是图案装饰的创作材料之一。金属以其优良的力学性能、加工性能及独特的色彩和光泽，成为现代工艺创作不可缺少的材料。金属的种类非常多，如金、银、铜、铁、铝、锌等以及不同金属合成的复合金属。金属工艺性能优良，抗撞击，保存期长，能按照设计者的创意自由表现，便利地制作成多种形式、不同规格的图案造型，如图8-54～图8-56所示。

图8-54　金属图案装饰品1

图8-55　金属图案装饰品2

图8-56　金属图案装饰品3

(六) 塑料

塑料是指以合成树脂或天然树脂为主要原料，在一定温度、压力下经混炼、塑化、成型并且在常温下保持形态稳定的材料。塑料制品的形态、质地、性质、纹理、用途等丰富多变，是有目的地对其化学成分进行研究和艺术加工处理的人工材质制品，它满足了人们多样的生活需求。设计者可以根据自己的创意要求将塑料产品加工成多种形态的装饰图案，如图8-57、图8-58所示，且加工工艺简单，适宜批量制作及大规模生产。在塑料制品上进行图案设计，需要根据造型、用途、质地等选择合适的绘图手段。

图8-57　塑料图案装饰品1　　　　　图8-58　塑料图案装饰品2

(七) 玻璃

玻璃是以石灰石、石英砂、纯碱等无机化学物质为主要原料，经高温熔融，成型后冷却而成的固体。玻璃制品具有透明、透光、光滑、纯净、可塑性强的特点。玻璃可做各类器皿，通过磨砂、着色、蚀刻等技术，设计出丰富的图案变化，如图8-59、图8-60所示。用于装饰的玻璃工艺多见于家庭装饰和建筑装饰。随着现代玻璃制作技术的飞速发展，玻璃加工技术向多品种、多功能的方向发展，丰富了玻璃图案装饰作品的表现力。

图8-59　玻璃图案装饰品1　　　　　图8-60　玻璃图案装饰品2

(八) 纤维

纤维有两类：一类是自然界的天然纤维，如毛、棕、麻、棉、丝、藤；另一类是人造纤维，它一般是自然材料经过化学、物理加工后的再造材料，如玻璃纤维、金属纤维。在用纤维材料表现装饰图案时，对于软质纤维类材料，多采用刺绣、编织等手段；对于硬质纤维类材料，大多采用编、织、粘、贴、捆、绑、绕、弯、折等手段，以达到别具一格的装饰效果。

作为图案载体的纤维织物能给人以柔软、温暖的亲近感，且种类繁多，根据其制作成分可分为棉、亚麻、丝绸、涤纶、尼龙等；根据其用途可以分为桌布、地毯、衣料、窗帘等。在织物上设计图案时，要注意织物的纹理变化、吸水性能、应用场合。可以直接用画布、特殊颜料绘制图案，也可以事先在电脑上设计图案，通过机器喷绘、丝网印刷等手段印制图案，如图8-61～图8-63所示。

图8-61　纤维图案装饰品1

图8-62　纤维图案装饰品1

图8-63　纤维图案装饰品2

二、常用的材料表现技法

(一) 沥粉贴金

沥粉贴金是我国传统壁画、彩塑以及建筑装饰常用的一种工艺手段。传统沥粉由骨胶加大白粉混合制成，现代沥粉由采用立德粉和白乳胶混合制成。采用沥粉贴金的表现技法，可使画面效果古朴、厚重、丰富，产生一定的立体美感，类似浅浮雕的效果。

沥粉贴金的画面材质单纯，制作方便易学，其制作方法是：事先准备一块画面尺寸大小的板材，将少量立德粉和大量白乳胶调配均匀，用稀薄的沥粉刮涂在板材上铺底，根据需要可以刮涂多次，刮涂效果尽量均匀、光滑。待画面底子干透后，用铅笔在底子上复制线稿，线稿主要是画面图案部分的边缘线形。再一次调配立德粉和白乳胶，此时调配出的

沥粉应稀稠适度，过于稀的沥粉在干透后容易塌陷，过于稠的沥粉干透后容易产生裂纹。调配没有固定的科学配比，只有实践经验的累积，一般以出线顺畅、沥粉挺立为标准来调整沥粉的浓度。将调配合适的沥粉灌入准备好的挤线器或针管中，均匀地沿画稿线条沥线，沥出的线条尽可能地均匀、流畅、粗细适当。粉线的粗细一般受沥粉嘴的口径制约，此外，挤画时用力大小和动作快慢也会对粉线的粗细产生一定的影响。待粉线干透后，将线条内的图形部分涂上需要的颜色，可以是油画颜色或丙烯颜色，直至完成整幅画面颜色。上色可以采用平涂、晕染或其他方式，依制作者需要而定。最后用金粉刷涂或用金色丙烯颜料描涂沥线部分，最终完成作品，如图8-64～图8-66所示。

图8-64　沥粉贴金图案装饰品1

图8-65　沥粉贴金图案装饰品2

图8-66　沥粉贴金图案装饰品3

(二) 镶嵌法(镶嵌画)

镶嵌画是盛行于中世纪希腊、古罗马的一种重要装饰方法。它以彩色碎石拼合组成装饰玻璃、门窗等，色彩绚丽斑斓，是教堂特有的装饰风格。现代镶嵌画利用不同大小、形状、颜色的各种材料来镶嵌图案。这些材料的来源非常广泛，如五谷杂粮、各种植物的茎叶花、蛋壳、织物、石子、金属丝、马赛克、木块、彩色玻璃等。由于镶嵌材料的多种多样，因此，呈现不同的色彩效果，画面生动丰富、自由灵活。其制作方法是：根据画稿

设计需要，选择准备各种材料，由内而外、由局部到整体逐步粘贴材料，形成图案，如图8-67～图8-69所示。在制作镶嵌画过程中，需要注意粘贴不同的材质时产生的疏密变化、明暗层次，整体调整画面效果。不宜过分强调小的明暗起伏变化，以表现大体明暗关系为主，否则会出现凌乱的弊病。

图8-67 教堂里散发着神圣光芒的彩色玻璃镶嵌画

图8-68 黄金马赛克镶嵌画

图8-69 软木镶嵌画

(三) 粘贴法(布贴法)

布贴法是一种常用的现代装饰图案技法。它是以现有的各种质地、纹理、形状、色彩的布面作为制作的原材料，通过剪贴、拼合重新组织画面的一种图案表现技法。具体的制作方法是：先根据画稿的设计需要，将不同质地、纹理、色彩的面料进行形态的裁剪，再将这些布块用白乳胶粘贴在事先准备好的背景内。在裁剪、粘贴过程中，可以由大到小逐层重叠制作形象，形成薄厚不一的画面层次，如图8-70～图8-72所示。在制作中需要注意色彩之间的搭配和布面质地之间的对比协调，否则画面效果会显得生硬死板。布贴画的材料柔软，作品能给人以朴素大方、平易近人、温暖柔和的感觉。此外，粘贴法还可应用于纸质粘贴或综合材料的粘贴。

图8-70　运用粘贴法表现的装饰图案1

图8-71　运用粘贴法表现的装饰图案2

图8-72　运用粘贴法表现的装饰图案3

(四) 雕刻法

雕刻法是一种运用得较为广泛的造型手段。具体的制作方法通常是：直接用刀或其他器具进行雕刻，使体面凹凸，从而塑造出所需的图案形态。采用雕刻法的装饰材料种类有木雕、陶瓷雕、金属雕刻等，如图8-73～图8-78所示。

图8-73　运用雕刻法表现的装饰图案1

图8-74 运用雕刻法表现的装饰图案2

图8-75 运用雕刻法表现的装饰图案3

图8-76 运用雕刻法表现的装饰图案4

图8-77 运用雕刻法表现的装饰图案5

图8-78 运用雕刻法表现的装饰图案6

(五) 编织法

编织法是以相应的材料根据经线、纬线的排列组合，依照一定的法则来织造图案造型的方法，如图8-79、图8-80所示。可运用编织法的材料种类繁多，如：竹、草、柳、藤、棕榈、棉、麻、毛，经过简单加工的植物纤维、动物纤维，以及各种人造毛线、金属线、塑料线、皮筋等。

图8-79 运用编织法表现的装饰图案1

图8-80 运用编织法表现的装饰图案2

(六) 铸造法

铸造作为一种成型便利的工艺表现方法，适用范围十分广泛。这种方法主要是使特定的材料呈软化的流动状，再通过一定的模具压铸成型，如图8-81～图8-83所示。随着工艺技术的提高和科学技术的不断发展，这种工艺的应用范围越来越广，精细程度也越来越高。

图8-81　运用铸造法表现的装饰图案1

图8-82　运用铸造法表现的装饰图案2

图8-83　水晶玻璃铸造《青末了》/刘立宇

―――――― 拓展训练 ――――――

作业要求：1. 装饰图案黑白表现技法练习。

　　　　　2. 装饰图案色彩表现技法练习。

　　　　　3. 用不同的材料进行装饰图案制作练习。

作业步骤：1. 通过点、线、面及点、线、面的综合表现进行黑白图案变化练习、肌理表现练习。

　　　　　2. 选择具有冷暖感或华丽感与朴素感的图案进行色彩情感表现练习；运用

色彩平涂、渲染、喷绘等表现技法进行图案色彩表现练习。

3. 运用粘贴、镶嵌、编织等方法对材料进行加工制作。

作业数量：1. 点、线、面小幅练习稿各1张，点、线、面综合或肌理表现作品1张。

2. 色彩情感表现练习作品1组，色彩综合表现技法练习作品1张。

3. 运用材料制作练习作品2件。

作业提示：1. 黑白图案既是图案基础训练的重要内容，又是图案独具一格的表现形式。掌握黑白图案的表现技法，能为专业图案设计奠定坚实的基础。

2. 图案色彩并不以真实再现自然色彩为目的，也不受自然色彩的约束，所以在练习图案色彩设计的时候，可以根据设计需要发挥主观想象力及创造性。

3. 运用材料时首先注意图案造型、色彩的处理，充分发挥工艺材料的特色，通过对不同材料的加工制作，实现装饰的视觉效果。

第九章　装饰与图案的风格训练

训练目的：通过对装饰图案风格表现的训练，掌握图案表现方法，提升图案表现能力。

课程提示：把握装饰图案表现方法，熟悉装饰图案风格特点，提升装饰艺术感受力和表现力。

课题时间：4课时

第一节　装饰图案的风格表现

风格是一种艺术形式，是艺术家在艺术创作中所表现出来的特有的个性，同时也是设计者自身品位体现的载体。由于设计者的生活经历、艺术素养、个性特征的不同，在处理题材、驾驭材料、绘画表现和运用色彩等方面各有特色，这就形成了作品的风格。装饰图案的风格体现在作品的表现内容和构成形式中，它与装饰的题材、材料、表现手法等所呈现的特征是分不开的。装饰图案的表现风格是基于时代、地域、民族风格而形成的，而时代、民族风格又是通过个人风格表现出来的。因此，我们不仅应研究不同地域，不同时代与文化背景的图案风格，还要不断更新创作理念、加强自身修养。

■ 一、传统图案表现风格

传统图案有着悠久的历史和辉煌的成就，不同时期、不同地域的图案表现都有不同的特征。

(一) 吉祥寓意

吉祥寓意是中国传统装饰图案表现风格中的特有的一种形式，它具有强烈的民族风俗特征。这种形式撷取现实生活中的某些动物和植物形象，往往用字和物的谐音、寓意来组合画面，内容与形式直观完美，将丰富的画面效果和人们的美好愿望完美结合起来。它反映了人们对理想生活的向往。这种装饰图案基本上是通过形声和表意来表现的。例如，以莲和鱼表示"连年有余"，以蝙蝠表示"福"，以梅花鹿表示"禄"，以马和猴表示"马上封侯"，以牡丹寓意"富贵"，以石榴寓意"多子"，以松树寓意"长寿"等，如图9-1所示。

图9-1　一组吉祥寓意的传统图案

(二) 拟人

拟人就是按人的思想来表现物象，它以形式美法则为依据，根据审美要求改变自然物象的部分特征，使图案变得更加丰富，把没有思想感情的自然物象当作有感情、有思想的人，以增加装饰图案的审美情趣和装饰效果。例如，把动物当作人来描绘，使动物具有人的神情和动作(见图9-2)；把植物当作亭亭玉立的少女，用少女的婀娜身姿来表现植物的动态变化等。

图9-2　拟人的传统图案　　　　图9-3　超现实组合的传统图案

(三) 主次分明

主次分明是强调物象的主体特征以达到装饰目的的表现手法。它要求在装饰图案中，不能平等对待同一画面中的所有物象，必须有重点和视觉中心，即画面的主体，其余物象是次要的，称为客体。一般由主体表现正面形态，客体在主体左右环列、陪衬，形成对称或呼应的效果，具有布局庄严、安定的特点。

(四) 超现实组合

在传统图案中，经常将两种或多种不符合自然规律、非现实存在的物象组织在一起，用来表达对美好事物的向往。它把自然中的美好物象与人们的主观意愿有机地组织在一起，形成一种新奇的画面，通过理想化的图案构成把人们带入美好的情境。这种超现实的表现以打破时空及自然规律为特点。理想化的景物在传统装饰图案表现中应用得非常广

泛，如日月同辉、松鹤延年都属于此类，还有龙和凤（见图9-3）、花中套花、叶中套花、花中套叶等。这些图案来自生活，又不同于自然，显示了人类创作思维的广阔性和理想化趋势。

二、现代图案表现风格

无论是在表现题材上，还是在表现手法和材料应用上，现代图案都表现出前所未有的丰富，正是这种多元化的表现风格使现代装饰图案变得越来越丰富、越来越多彩。

(一) 几何纹样

以点、线、面以及多边形、圆形等按一定比例、角度有规律地排列、重叠、交错构成的图案风格为几何形纹样风格。从新石器时代开始，人类就将几何纹饰广泛地运用在各种器皿上，这类风格的图形可分为两类：第一类是在保留客观对象基本特征的基础上，整体形式均以抽象的点、线、面或几何图形来表现；第二类是由几何元素直接构成的图案纹饰，它表现出纯粹抽象的形式美感，如图9-4、图9-5所示。

图9-4 由几何元素直接构成的图案纹饰1

图9-5 由几何元素直接构成的图案纹饰2

(二) 变形变色

装饰图案变形、变色的表现方法是指根据设计的需要，将自然物象与设计者的主观感受相结合，并采取必要的夸张、变形、概括手段，以突出物象的共性与主要特征，简化不必要的细节，使物象造型程式化、构图理想化，如图9-6、图9-7所示。装饰图案的色彩处理不是对自然物象色彩的再现，它根据工艺材料与制作工艺的特殊要求对色彩进行变化，把工艺上的制约变为艺术上的独特风格，突出色调美，增强装饰图案的意境，使图案形象更加鲜明。

图9-6　以变形、变色表现的装饰图案1　　　图9-7　以变形、变色表现的装饰图案2

(三) 计算机特技表现

随着信息技术的发展，计算机已成为图案创意表现的重要工具。在图形设计领域，计算机的强大功能是任何一种传统工具都难以比拟的。目前，常见的图形设计软件有以下几个。

(1) Photoshop。Photoshop是一款模仿传统绘图技法的数字绘图软件。它的最大特点是配置了丰富的笔刷、笔触效果及各种不同质感的纸面，可以制作出各种传统绘画风格的图像效果，甚至有些传统工具很难达到的效果，用Photoshop也能轻易做出来。

(2) CorelDRAW。CorelDRAW是普及程度非常广的矢量图形设计软件，它操作方便，可控性强。

(3) Illustrator。Illustrator是平面图形领域较受欢迎的软件之一，其操作性与Photoshop相似，与Photoshop的兼容性也是最好的。许多传统的设计师、插画师都是Illustrator的忠实拥护者，利用Illustrator制作的图案如图9-8、图9-9所示。

图9-8　利用Illustrator制作的图案1　　　图9-9　利用Illustrator制作的图案2

三、创意图案表现风格

图案要真正成为有感染力的艺术作品,离不开丰富的创意表现。同样的材料或同样的题材,有的人表达得意趣横生,有的人表达得平淡乏味。创意理念与文化素养的不同,直接导致艺术表现风格的不同。

图案取材于自然,但不是自然的再现,因此,在图案的表现过程中要善于联想。在创意表现中,设计者进行艺术再创作,既要突破时空的限制,又要善于改变自然物象的面貌和自然生活的规律,不受物象的色彩、形态、透视等制约,以表现对象为媒介,采取必要的夸张、变形、象征、寓意、抽象等手段,遵循装饰图案的形式美法则,运用与工艺制作要求相符合的技术进行再创作,这是图案创意的最终目的。创意图案的表现主要有以下几种形式。

(一) 立体建构

空间是多维的,是可以延展的,因此作为空间展示的图案并不局限于二维的平面表达,多维度、立体地表现图案往往更具感染力。立体建构就是通过创造性思维来构筑图案三维视觉感的形式,如图9-10、图9-11所示。

图9-10　立体建构的创意图案1

图9-11　立体建构的创意图案2

(二) 抽象同构

抽象同构的本质就是通过人们熟悉的事物把所要表达的新事物及其特征形象化,将其一目了然地表现出来。抽象同构有着独特的表现力,尤其适用于表现一些很难用具体形式表现的概念。现代主义的图案设计大量运用了这种手法,强调用极为简洁的形式,体现高度理性的事物,如图9-12所示。

图9-12　抽象同构作品/游明龙

(三) 置入同构

所谓置入同构，是将一个元素的轮廓作为外形框架，将另一个元素填置在这个框架中，形成外轮廓形态与内部元素之间的组合关系，使两种元素之间形成对比，从而使受众产生色彩、肌理及形式上的新感受，如图9-13所示。

图9-13　置入同构创意图案的饰品设计

(四) 打散重构

根据特定构思，把完整的构成形态按色彩、结构等特征进行切割、调位，改变其原有秩序，重新构成新的艺术效果的表现手法，称为打散重构，如图9-14所示。在打散重构的过程中，原有形象往往超出常态，具有新颖别致的特点。

图9-14 打散重构的创意图案

第二节 东方装饰图案的风格表现

东方工艺美术历史悠久、深厚博大，不同时期、不同地区和不同民族的图案在组织形式和表现内容上也各有不同，可谓丰富多样、精美绝伦。下面，我们将时中国、日本图案的主要装饰风格作简要介绍。

一、中国传统图案

中国传统图案早在新石器时代就已出现，当时的载体为彩陶。以传统图案装饰风格塑造的图案纹样在遵循自然物象的基本结构特征的前提下，造型自由、变形力度大、构图形式多样。

中国传统图案表现风格反映了人们对美好事物的追求，从古至今，它始终是一种极有生命力的图案表现风格。根据其表现物象的种类，可将其分为动物图案、花卉图案、汉字图案、吉祥图案等，如图9-15～图9-17所示。中国传统图案在生活中的运用如图9-18～图9-23所示。

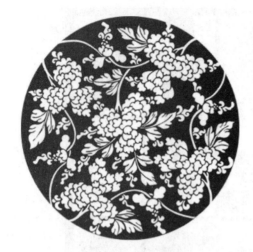
图9-15　中国传统图案1

图9-16　中国传统图案2

图9-17　中国传统图案3

图9-18　屋顶上的中国传统图案

图9-19　灯具上的中国传统图案

第九章　装饰与图案的风格训练　183

图9-20　包装上的中国传统图案

图9-21　服装上的中国传统图案

图9-22　布艺上的中国传统图案

图9-23　手包上的中国传统图案

二、日本图案

考古学领域把日本的古代文化分为前后两个部分，公元7世纪前称为"原史时代"，公元7世纪后才称为"历史时代"。原史时代的日本文化经历过无陶器文化、绳纹文化、弥生文化和古坟文化几个时期。绳纹文化、弥生文化和古纹文化时期的主要工艺制品有陶器、铜器以及各类饰品，其中陶埴轮图案颇具特色。日本的埴轮大致有两类表现形式：一类是抽象的圆筒形状；另一类是仿照现实生活中的各类形象，如房屋、船、杯等器物形态，也有牛、猪、鹿、鸟、鱼等动物形态，还有乐师、农夫、武士等人物形态。埴轮的图案造型简洁、夸张，人物造型富有浪漫情趣，充满生命力。

公元7世纪后，日本社会由奴隶制进入封建制，日本不断地派遣唐使来中国进行文化交流，其文化受到中国唐朝的影响很大，在建筑和工艺美术方面也吸收了许多中国传统，并通过改造变化，形成了独具民族特色的风格。

在许多装饰图案品类中，日本图案较为出色，尤其是在编织、陶瓷、木制、金属加工、玻璃等工艺装饰方面都体现出独特的艺术魅力。

(一) 几何图案风格

一般认为，日本图案的风格具象、写实性强，几何类型的抽象性图案少。但事实上，在日本装饰图案中，自古就存在一种独特的几何图案。日本几何纹样源于绳纹陶器以及弥生陶器。几何条格图案到日本江户时代成为最受欢迎、最具生气的装饰图案。它强调面和空间的关系以及高度秩序性和工整的视觉效果，布局匀称、疏密有致、别具一格，如图9-24～图9-28所示。

图9-24　日本的几何图案风格1

图9-25　日本的几何图案风格2

图9-26　草间弥生作品

图9-27　森正洋作品　　　　　　　图9-28　中村元风作品

(二) 花卉图案风格

日本的花卉纹样以文学性、叙述性观念为创作根基，西方则以再现自然、写实性观念为创作根基，二者相比较，日本的花卉图案以反映吉祥、长寿、富贵等观念为主，较为程式化，因此可作为表现文化和小说内容的手段。在具体设计时，尽可能与其他纹样结合，构成多种形式的图案，如风花雪月、松竹梅兰、狮子牡丹等，如图9-29～图9-32所示。

图9-29　包装物上的花卉图案

图9-30　器皿上的花卉图案——竹　　图9-31　器皿上的花卉图案——梅　　图9-32　摆件上的花卉图案

（三）风景图案风格

日本的风景图案有两种：一是描写自然界中寂静的山林景色，在此类图案作品中，设计者通过绘画反映自己的宇宙空间意识，将情感空间理想化地表现在图案中；二是以赞美自然景色和名胜古迹为主体的绘画。江户时代制作的友禅绸和服上的图案就描绘了宫阙御辇、扇子流水、茅屋柴扉等风景，如图9-33所示。正因为日本历代工艺品经常大量使用美丽的风景图案作为装饰图案，所以日本的风景图案经久不衰，日益受人喜爱。

图9-33 日本的风景图案

第三节 西方装饰图案的风格表现

　　西方装饰图案艺术发端于遥远的旧石器时代，西方国家的先民在旧石器时代以狩猎和采集为主的生活形态前后持续了两百多万年之久。在这一时期，装饰图案多为写实性表现的动物形态与一些抽象的几何形纹样，有的纹样已经由单纯模仿自然到规律化、符号化，显露出为审美而装饰的倾向，为新石器时代自由想象的装饰图案艺术的产生和发展拉开了序幕。最具代表意义的装饰图案是投枪器和指挥棒。所谓投枪器，是原始狩猎民族为使枪矢投得更远、命中率更高而设计出来的一种辅助器，此类器物用动物骨头制成，上面往往装饰着精彩的图案。例如，法国出土的"跃马"投枪器和"拥抱的山羊"投枪器的头部雕刻，其纹饰的写实表现非常生动。

　　西方各地区进入新石器时代的时间不尽相同，东南部和西北部相差千年以上。陶器的广泛使用被视为西方新石器时代的一个重要标志。西方新石器时代的陶器装饰图案主要有印纹、刻纹、彩绘三种。印纹是最早运用的一种，其方法是在焙烧之前在器物泥坯表面用编织物压印一些简单的几何纹。刻纹陶器的制作方法是在未烧制或焙烧后的器物上，使用硬质锥状工具刻画出线状纹饰。彩绘陶器装饰图案是西方新石器时代装饰艺术中最为丰富也是相对成熟的一种，陶器上的彩绘以几何形图案为主，早期的装饰图案主要由直线和弧线组成；至新石器时代中期，出现连续的漩涡纹，装饰风格也更为大胆洒脱，纹饰更加生动且具有运动感。

一、古希腊图案

希腊文化是整个西方文化的摇篮，是西方最早的一种文化形态。古希腊位于爱琴海沿岸，奉行奴隶制民主政治，当欧洲大部分地区尚处于野蛮状态的时候，古希腊就有了高度发达的文化，它是欧洲文化的发源地。在装饰图案方面，古希腊的文明直接影响了古代欧洲的装饰艺术。可以说，没有古希腊人所创造的种种装饰元素，没有古希腊人所奠定的对美的认识，也就没有后来的欧洲装饰艺术。

古希腊的装饰图案主要体现在陶器、建筑装饰和金属工艺等方面，尤其以陶器为代表。古希腊陶器装饰题材丰富，风格表现多样，以装饰主题而论，可以分为"几何式风格时期""东方式神话风格时期"和"英雄式神话风格时期"。

(1) 几何式风格时期(公元前9世纪至公元前8世纪)。这一时期的装饰以几何形式的纹饰为主，有着强烈的秩序美，如图9-34、图9-35所示。

图9-34　几何形式的古希腊纹饰1

图9-35　几何形式的古希腊纹饰2

(2) 东方式神话风格时期(公元前7世纪至公元前6世纪)。这一时期的陶器装饰表现有浓

厚的东方装饰风味，其中，对古希腊装饰图案艺术影响最大的是古埃及和叙利亚，器皿上的装饰图案中出现了莲花、掌状叶、狮身人面像、狮身鹰头像、有翼的动物等源于东方神话的图案，如图9-36、图9-37所示。

图9-36　东方式神话风格时期的图案　　　　图9-37　东方式神话风格时期的图案

(3) 英雄式神话风格时期(公元前6世纪至公元前5世纪)。这一时期是古希腊艺术的极盛时期，其装饰主题主要是表现英雄式的神话故事，有很多图案设计具有很强的装饰性。

此外，根据古希腊的陶器装饰图案的风格和方法的不同，一般也将其分为"黑绘式风格""红绘式风格"和"白底彩绘式风格"三个时期。所谓黑绘式风格是指在红底色的陶器上用一种特制的黑漆画出装饰图案轮廓，在轮廓内涂上黑色漆烧制，再用刻线的手法表现画面装饰结构变化。由于乌黑的画面与红陶底形成对比，给人以强烈浓重之感，如图9-38所示。红绘式风格与黑绘式风格相反，红绘式风格是指在陶胎上先用黑色或深褐色勾绘出所描绘的装饰纹样，然后在纹样的外部底子上涂以黑色，表面主体纹饰为陶胎的本色即红色。这种风格的优越之处在于能够灵活自如地运用各种线条刻画人物的动态表情，充分发挥线条的表现力，如图9-39所示。白底彩绘式是在白色器物上勾画图案纹样，烧制后绘以黑、褐、黄、红、绿等色彩的装饰图案，如图9-40所示。

图9-38　黑绘式风格　　　图9-39　红绘式风格　　　图9-40　白底手绘式风格

古希腊的装饰图案多以影绘的平面化、线型等风格表现装饰，其结构和比例的处理是严谨而写实的，具有和谐、典雅的审美特征，如图9-41、图9-42所示。

图9-41　古希腊的装饰图案1　　　　图9-42　古希腊的装饰图案2

二、德国现代图案

从18世纪中后期开始，工业革命极大地冲击着西方传统图案的风格和格式，新的生产方式需要新的艺术设计与之相适应。在此背景下，19世纪末20世纪初发生了一场艺术与手工艺运动，在反对模仿、主张创新的氛围中产生了一大批突破传统审美观念的新图案，如图9-43～图9-47所示。这两次变革为现代图案的产生做了非常充分的理论和实践准备，也是西方图案由手工艺时期转向现代工业设计的重要过渡。

进入20世纪之后，科学技术的发展和现代工业化的批量生产对现代图案设计提出了新的要求。此时，西方掀起了声势浩大的现代主义设计运动，图案设计强调设计的科学与理性。1919年德国的"国立包豪斯设计学院"就是这种历史背景下产生的，其被称为西方现代工业设计的一座里程碑。包豪斯设计学院的创办标志着西方现代工业设计的确立和成熟，其创始人德国著名的建筑设计家格罗比乌斯最著名的主张就是"艺术与技术"的新统一。到20世纪30年代，现代艺术运动的兴起使装饰图案的工业化设计走上了正轨，它注重机械美，追求明快简洁，几何形、直线装饰图案的各种表现运用非常突出，技术与机械所体现的条理美取代了新艺术的自然美，如图9-48、图9-49所示。在此期间，德国成为工业设计潮流的领导者。包豪斯的设计思想不仅影响了整个欧洲的现代设计，也影响了世界上许多国家和地区，为现代装饰图案设计的发展做出了重要的贡献。

图9-43 德国现代图案1

图9-44 德国现代图案2

图9-45 德国现代图案3

图9-46 德国现代图案4

图9-47 德国现代图案5

图9-48 包豪斯思潮影响下的工业设计

图9-49 包豪斯思潮影响下的建筑设计

拓展训练

作业要求：1. 东西方图案风格赏析。
　　　　　2. 创意图案风格表现练习。
作业步骤：1. 学生分组收集东方、西方装饰图案图片，并展开讨论，交流彼此的体验和感受。
　　　　　2. 展开联想，运用丰富的创意表现创作出更多的图案形式，增强图案的独特艺术效果。
作业数量：题材技法不限，创作练习作品2件。

第十章 中西方装饰图案设计赏析

■ 一、法国"爱马仕"方巾和瓷器图案

"爱马仕"是世界著名的奢侈品品牌，1837年创立于法国巴黎，早年以制造高级马具起家，迄今已有180多年的历史。

"爱马仕"是一家忠于传统手工艺，不断追求创新的国际化企业，已拥有皮革、丝巾、领带、男女时装、香水、腕表、文仪精品、鞋类、配饰、马具用品、家居生活系列、餐具及珠宝首饰等多个产品系列。"爱马仕"的总分店遍布世界各地，1996年中国第一家"爱马仕"专卖店在北京开业。"爱马仕"为华语地区统一的中文译名，其品牌商标见图10-1。"爱马仕"一直秉承超凡卓越、极致绚烂的设计理念，造就优雅的传统典范。

图10-1 "爱马仕"品牌商标

让所有的产品至精至美、无可挑剔，是"爱马仕"的一贯宗旨。它一直以精美的手工制作和贵族式的设计风格立足于经典服饰品牌的巅峰。位于巴黎的"爱马仕"旗舰店中的大多数产品都是手工制作的，难怪有人称"爱马仕"的产品为思想深邃、品位高尚、内涵丰富、工艺精湛的艺术品。"爱马仕"通过散布于世界20多个国家和地区的200多家专卖店，让世人重返传统、优雅的怀抱。"爱马仕"整个品牌由整体到细节，都洋溢着浓郁的以马文化为中心的深厚底蕴。

在"爱马仕"的产品中，最著名、最畅销的当属精美绝伦的丝巾。"爱马仕"丝巾质地华美，有细细的直纹，如图10-2、图10-3所示。英国邮票上伊丽莎白女王所系的丝巾就是"爱马仕"的杰作。"爱马仕"丝巾是时尚界的传奇。

图10-2 模特演绎的"爱马仕"丝巾

图10-3 "爱马仕"丝巾

灵感来自向西班牙铁器艺术之都安达卢西亚致敬的Balcon du Guadalquivir西班牙红餐瓷系列自2005年上市热卖至今。在2013年年初推出新色——金色系，金红双色系列穿插摆设在餐桌上，充满喜庆与富贵之意，引起热烈反响。另一款新色——黑色与银色餐瓷，以充满简约工艺线条的几何图案搭配浓郁黑色及优雅银色，呈现出强烈的高雅艺术意象，彻底颠覆了传统餐瓷的设计概念，稳重中吐露一丝时尚而低调的气息，呈现生活品位，如图10-4所示。"爱马仕"的瓷产业通常以文化先行的方法拓展市场，以法国文化、"爱马仕"文化及当地文化的共同点作为切入点，寻求和谐及融合，使公司及产品更容易被当地人接受。

图10-4 爱马仕餐瓷

美学看点："爱马仕"使我们看到品牌的价值与力量，注意到品牌效应与创造品牌文化的重要性。西方国家由于较早进入资本社会，很早就意识到应主要通过视觉形象建立品牌文化。"爱马仕"品牌以历史及地域文化为本，充分发挥文化优势，创造了奢侈品的概念，这是商品社会的一大跨越。品牌与奢侈品都需要应用装饰与图案来体现，都需要充分发挥了装饰与图案的视觉作用，尤其是丝巾、餐瓷。

图案的选择与色彩的格调决定了"爱马仕"高贵的气质与品位，而精湛的工艺是品质的保障。"爱马仕"的成功是奢侈品的三要素(品牌、品质、形象)的集中体现。

二、德国"迈森"瓷器图案

德国的迈森是一座拥有千余年历史的老城,位于德累斯顿东北部,是国王亨利一世于公元929年在斯拉夫人村落上建立的。

从最早时期的对华贸易开始,中国瓷器一直被欧洲人高度重视。到了17世纪和18世纪,贸易扩大的政策为中国瓷器在欧洲带来了更大的供应需求。欧洲人也努力完善技术来制作自己的硬质瓷器。当时,意大利和法国的工匠仅通过白色的软瓷黏土和毛玻璃来制作瓷器,而不是中国使用的白色高岭土。在18世纪奥古斯特统治时代,有一炼金术士波特格宣称得到了炼瓷的秘方(当时除中国外没有其他地方出产瓷器)。奥古斯特二世得知此事就建立了一座炼瓷厂,后来因为工厂不断扩大和保密起见,1710年瓷厂迁至迈森的阿尔布莱希茨堡。

迈森瓷器厂最初的瓷品只限于花、鸟、鱼、虫和人物雕像。后来波特格的继承人夏洛特开始以钴蓝作颜料,生产餐具。"迈森"瓷器的工艺制作和彩绘纹饰不可避免地受到中国和东方瓷器的影响,并在模仿的基础上融汇了西方文化和艺术特点。此后,该品牌瓷器逐渐闻名于世,为防止外人冒用迈森瓷器的名声粗制滥造,1722年,迈森瓷器厂就开始使用商标,如图10-5所示。商标中两把交叉的宝剑源自萨克森公爵的族徽,象征其贵族血统。这可以说是世界上连续使用年限最长的商标,三百多年未曾更换,仅有小幅度的变动。可以说,德国人的反盗版意识古已有之。其在瓷器第一遍烧制后,用手工绘制深蓝色的双剑商标,然后再上釉进行第二遍烧制,以保证商标永不褪色。迈森瓷器引导着欧洲瓷业潮流,直到1750年位于法国塞夫尔的皇家工厂的出现,迈森的至高权力才受到了挑战。1861年,工厂一点点搬到迈森的特里比施塔尔,直至今天仍然存在。

图10-5 "迈森"瓷器品牌商标

"迈森"瓷器中的蓝色"洋葱图案"和绿色葡萄叶釉饰产品,已经成为历年来的经典收藏品。"迈森"瓷器被列为德国传统高档商品中的第二大知名品牌,仅次于保时捷跑车。从萨克森王国时代至今,"迈森"瓷器始终是欧洲王室、明星和政治家追逐的对象,其价格一直贵如黄金素有"瓷中白金"之称。现在,就连一只小小的咖啡杯也要60欧元。一套名为"一千零一夜"的"迈森"瓷器,以其丰富的人物作为创作主题,纹饰精致华美,价值100多万欧元。著名的奥匈帝国皇后茜茜公主,当年就收藏了几千件"迈森"瓷

器。现在，这些瓷器价值已涨了数十倍，总价值达几千万欧元。

下面，我们来欣赏一组经典的"迈森"瓷器作品，如图10-6～图10-10所示。

图10-6　"迈森"瓷器作品1

图10-7　"迈森"瓷器作品2

图10-8　"迈森"瓷器作品3　　　　图10-9　"迈森"瓷器作品4

图10-10　迈森瓷器的点白成金工艺

美学看点：标志形象决定了企业文化核心。以前有这样一则小故事：日本人发现有人走了一条捷径，立刻亦步亦趋循着前人的脚印前进，而且最终超越了前人；而德国人发现有人走了一条捷径，却绝不步人后尘，偏偏绕个圈子努力超过前人达到一个新的目标。"迈森"瓷器的发展历程就是这个故事的最好诠释，堪称体现民族气质的典范。"迈森"瓷器的装饰与图案设计可谓精彩绝伦，是装饰与图案设计领域一颗璀璨的"钻石"。

三、英国皇室御用品牌"巴宝莉"图案

"巴宝莉"(Burbeery)，英国国宝级品牌，1856年，由当时只有21岁的英伦小伙子Thomas Burberry一手创立。1901年，巴宝莉设计了"巴宝莉骑士"标志，如图10-11所示，并将此标志注册了商标。"巴宝莉"的设计强调英国式的传统与高贵，于1955年成为英国皇室御用品牌。旗下风衣、香水、手表等产品在中国也很受欢迎。100多年来，"巴宝莉"已成为最能代表英国气质的品牌，受到各个年龄阶层消费者的青睐。

"巴宝莉"以经典的格子图案(见图10-12)、独特的布料功能和大方优雅的剪裁，成为英国传统的代名词。在字典里，甚至用"Burbeery"来代表风雨衣。为应对多元时代的来临，"巴宝莉"也将设计触角延伸至其他领域，并将经典元素注入其中，推出相关产品，让传统英国的尊贵个性与生活品位重新演绎，让其产品获得崭新的生命力。

图10-11　"巴宝莉"品牌商标　　　图10-12　"巴宝莉"经典格子图案

民族的自信意识至关重要。英国"巴宝莉"的设计定位是"英国的传统高贵"。"巴宝莉"的格纹设计及色彩定位继承了传统优秀的图案纹样,具备时代的生命力。抓住文化图案中的一个亮点,加以系统整合与创造,做到极致,这就是文化创意的思路之一。

最能代表一个国家、一个民族、一个人的往往是积淀于历史、民俗、生活中的最简单的形式、标识或图案,它们能充分反映本质的内涵。"巴宝莉"从一开始就选择"巴宝莉"格纹与一个主色调,基于此做出最具英国气质的品牌与产品,而后又把最简单的产品做到极致,不仅英国人乐于接受,还受到国际市场的青睐。图案与装饰不是越复杂越好,最简单的形式中往往蕴含了最丰富的内涵,犹如最简单的话语中蕴含最深刻的哲理一样,耐人寻味的事物才具有审美价值。所以说,"巴宝莉"是一个启人深思的品牌。

下面,我们来欣赏一组"巴宝莉"的经典产品,如图10-13～图10-16所示。

图10-13 "巴宝莉"皮包

图10-14 "巴宝莉"香水

图10-15 "巴宝莉"彩妆

图10-16 "巴宝莉"经典风衣及皮包

四、法国"梵克雅宝"腕表图案

"梵克雅宝"(法语：Van Cleef&Arpels)是法国珠宝品牌，是高级珠宝、结婚钻饰、腕表的卓越代表，以精致、迷人、优雅的独特风格以及使用的稀有宝石和无以匹敌的精湛工艺著称。1906年，梵克雅宝在巴黎芳登广场22号开设了第一家精品店。"梵克雅宝"自其诞生之日起便一直是世界各国贵族和名流雅士钟爱的顶级珠宝品牌，传奇般的历史人物和名流巨星无不选择"梵克雅宝"的珠宝来展现他们的风采与气质。伊丽莎白·泰勒、索菲亚·罗兰、奥黛丽·赫本、戴安娜等都是它的忠实顾客。"梵克雅宝"的品牌标志于1938年通过注册，其标志图案为菱形，内含品牌字母VC、A和凡顿立柱，如图10-17所示。凡顿立柱位于凡顿广场的中心位置，而凡顿广场素有"巴黎珠宝箱"之称，更是流行时尚的发源地，"梵克雅

图10-17

宝"以凡顿立柱作为图腾设计，透露着对自我定位的高度期许，也似乎要让世人永远不忘品牌当初在此萌芽的创业精神。梵克雅宝腕表如图10-18～图10-21所示。

图10-18 邂逅浪漫的恋人

图10-19 首创"五分二问"机制改变时间的模样

图10-20　传奇舞会系列　　　　　　图10-21　诗意星象系列

2018年，在日内瓦国际高级钟表展上，梵克雅宝推出腕表诗意星空系列，如图10-22所示。表盘图案精美绝伦，方寸之间再现宇宙的神秘气息，水星、金星和地球以真实的速度围绕太阳运转，钻石月球则需29.5天走完轨道一周。梵克雅宝的每一系列腕表设计都精美而充满诗意，十分有感染力；糅合创意巧思和梦幻奇想，能够给人无限想象的空间；最大限度地运用精美图案设计表达装饰的高境界。为使腕表的制作能够与精巧设计相匹配，梵克雅宝集结制表大师和工艺奇才，结合珍贵素材和传统工艺，赋予了腕表独特的个性和极高的收藏价值。

图10-22　诗意星空系列

梵克雅宝推出的珐琅镶嵌腕表系列，如图10-23所示，糅合多项传统工艺，表盘设计新颖独特，画面紧凑、毫无冗余，并通过镌刻及雕琢技术在表面塑造华丽的浮雕图案，再利用内填及丘陵状珐琅为表面镀上一抹绚烂的色彩，立体且充满故事性，耐人寻味。

图10-23 珐琅镶嵌系列

美学看点：贴近人性，贴近人心，发掘人性中尤其是女性的潜在需求——对时尚奢华的诉求，对尊贵气质风采的企盼。"梵克雅宝"赢尽女性名流的欢心，得女性欢心者得市场。除了产品决定本身的品位要求外，"梵克雅宝"精致、柔美、迷人、优雅的独特风格永远是品牌的生命与形象力。

图案与装饰并不是一个不变的概念，需要与时俱进。捕获稍纵即逝的灵感，打造现代人所需要的诗意与韵律，再加上精湛的现代工艺，才能构成文化的力量，才能积累时尚的底蕴。

参考文献

[1] 张道一. 中国图案大系[M]. 济南：山东美术出版社，1993.

本书以介绍中国纹样为主，总共收图3万多幅，每幅收图均有具体出处。主要摹绘者有倪建林、张抒、张道一、陈同纲、刘道广、潘鲁生、唐家路等。1995年，本书获第九届"全国图书大奖"，并获第五届华东地区优秀书籍装帧"整体设计奖"。

[2] 陈玲. 中西方装饰图案与设计图典[M]. 北京：机械工业出版社，2014.

本书以介绍中外装饰图案纹样为主，收图数万幅，是研究装饰图案文化必不可少的工具图书。中国各个历史时期的图案，在载体、表现手法和艺术风格上都有其不同的特点，这与图案应用的材料、工艺和造型师是分不开的。世界各国和地区也都有自己优秀的图案，在造型、取材和色彩上各具风格。了解这些对于我们做图案创作和设计非常有必要。

[3] 彭适凡. 中国青铜器鉴赏图典[M]. 上海：上海辞书出版社，2007.

本书以历史朝代为主线，以青铜器文物为载体，全面、系统地阐述了中国各个朝代的青铜器发展轨迹，提炼总结不同时代、不同地域、不同历史背景下的青铜器文化发展的特色及其特殊内涵。

[4] 李泽厚. 美的历程[M]. 北京：生活·读书·新知三联书店，2009.

本书是李泽厚的重要著作，他把千年的文化、美学纳入时代精神的框架内，揭示了众多美学现象的历史积淀和心理积淀，具有浑厚的整体感与深刻的历史感。本书夹叙夹议，见解精到，文字简洁，明白晓畅，曾影响了一代青年，引导了一批又一批的读者步入美的殿堂。

[5] 杭间. 中国工艺美术史[M]. 北京：人民美术出版社，2007.

我国工艺美术历史悠久，制品精巧，丰富多彩，在世界工艺文化中独树一帜。优美的彩陶，庄重的青铜器，华丽的唐锦，优雅的宋瓷，无一不反映了卓越的创造智慧，闪烁着灿烂的艺术光彩，为世人所赞赏。这是一套专为艺术学生专业理论课考试而编写的备考书籍，全书系统、全面地介绍了中国工艺美术史的相关知识。

[6] 林家阳. 设计鉴赏[M]. 北京：高等教育出版社，2013.

本书是专门为设计类专业新生和综合性大学非艺术设计类专业学生编写的设计入门教本。本书以欣赏为主，分为设计基本概念、图案与装饰、图形与文字、广告艺术、摄影蒙太奇、产品、时尚、形象、环境艺术、景观和建筑设计等十余章。选材和文字充分考虑到设计专业入门学生和非艺术类专业学生对设计专业知识的需求。全书图文并茂，有学术高

度、知识宽度，生动、简洁、明了，具有艺术感染力和吸引力。

[7] Viction:ary公司.简约图案设计[M].傅伟军，译.杭州：浙江人民美术出版社，2012.

毫无疑问，图案在当今艺术世界里扮演着重要角色。从时装到各类产品，从室内设计到装置艺术，图案都起着非常重要的作用，它为艺术设计注入了内涵，因而它不是"蛋糕上的冰淇淋"，而是"蛋糕"本身。本书收集了来自世界各地的丰富多彩的图案艺术品，对图案和图形学习者及爱好者而言，这是一场视觉上的"盛宴"。

结 束 语

装饰与图案是文化初创时最普遍、最直接的表现方式与呈现形态，又是传播现代文化的门面形象。

学习装饰与图案，我们必须走向源头——民间，因为民间的真实生活永远鲜活，民间文化永远值得发掘学习；我们必须厘清经纬脉络，欣赏一路走来的"良辰美景"，向悠久的中国历史文化致敬；我们应该放眼世界，了解西方文化中装饰与图案的发展历程，学习具有代表性的现代国际品牌文化。因此，我们尽力从以上三个方面去解读装饰与图案。虽然仅仅是以管窥豹，但至少也让我们领略到装饰与图案大体的细节的美。通过以上三个层面的解读，可拓展我们在学习过程中的思路，提升审美观念，从而结合实际，推动装饰与图案的应用与创新。

曾有记者为难萧伯纳，问道："你与莎士比亚哪个更高？"萧伯纳智慧地回答道："我站在他的肩膀上！"是的，一切文化知识的发展，都必须站在历史巨人与现代文化的肩膀上，才能有所提高、有所创新。我们受益于历史与现代文化，同时也希望助力于每一位渴望有所进步的学生与读者，希望你们能站得更高、望得更远！

<div align="right">2017年12月</div>